PRIX : 1 FRANC.

GALERIE D'APOLLON

NOTICE

DES

GEMMES ET JOYAUX

PAR

H. BARBET DE JOUY

Conservateur du Musée des Souverains et des Objets d'art
du Moyen âge et de la Renaissance

SÉRIE E.

PARIS

CHARLES DE MOURGUES FRÈRES

Imprimeurs des Musées Impériaux

RUE J.-J. ROUSSEAU, 8

1867

A Monsieur le comte de Nieuwerkerke,

SÉNATEUR,

Surintendant des Beaux-Arts.

MONSIEUR LE SURINTENDANT,

J'ai l'honneur de vous soumettre les épreuves de la Notice des Gemmes et Joyaux exposés dans la galerie d'Apollon. Elle comprend la série E des collections du moyen âge et de la renaissance.

La division que j'ai adoptée pour la Notice des Gemmes me les a fait décrire dans l'ordre suivant : 1° les statuettes et bustes en ronde bosse; 2° les camées sur pierres fines ou dures et sur coquilles ; 3° les pierres gravées en intaille ; 4° les gemmes évidées et polies, gravées ou non gravées, avec ou sans montures. Afin de faciliter les recherches, j'ai placé les matières précieuses dans l'ordre alphabétique, et, dans chacun des groupes, j'ai

observé le même ordre pour la désignation des objets.

Si vous approuvez mon travail, je vous prie de vouloir bien en autoriser la publication.

Agréez, Monsieur le Surintendant, l'expression de mes sentiments respectueux.

Henri BARBET DE JOUY.

Nota. — Des lettres accompagnent les numéros de chacune des Notices autres que celle du Musée des Souverains. Nous avons désigné :

Pour la Notice des Ivoires la lettre......... A
Pour celle des Bois sculptés, etc............ B
— des Objets en fer, cuivre, étain, bronze...................... C
— des Émaux et de l'Orfévrerie..... D
— des Gemmes et Joyaux........... E
— des Verreries.................. F
— des Fayences italiennes.......... G
— des Fayences françaises.......... H

INTRODUCTION.

Gemma est le mot latin qui, dans l'antiquité, désignait la pierre précieuse ; Gemmarius était le nom du lapidaire qui la travaillait. Pline parle des *gemmata potoria*; ailleurs nous lisons : *ars gemmaria, opus gemmarium* (1). *Gemmaria potoria* [vases taillés dans des pierres], sont les vases de quartz, comprenant le cristal de roche, l'agate, le jaspe. Dans la langue italienne, le mot *gemma* a persisté, appliqué aux mêmes objets : c'est sous le nom des gemmes de Florence que sont connus et les pierres gravées (2) et les vases de matières précieuses réunis avec science et goût par les ducs de Toscane.

En France, le mot *gemme* est moins entré ou n'est pas resté dans l'usage vulgaire : on le rencontre dans les inventaires du moyen âge, Ducange n'a eu garde de l'omettre (3) et J. Nicot l'a inséré avec sa signification précise, dans le *Trésor de la langue française* (1621) ; mais on le chercherait en vain dans le Dictionnaire de Ménage (1694). L'on ne le trouve

(1) Exod. 39, 6, v. 29, cités par Ducange. *Glossarium.*

(2) Le plus souvent, ces pierres sont des agates, sardoines ou cornalines, des jaspes.

(3) *Glossarium mediæ et infimæ latinitatis.*

pas dans l'*Encyclopédie*. Cependant, Mariette (*Traité des pierres gravées*), et tous ceux qui, dans le siècle dernier, ont écrit sur les ouvrages et l'art des lapidaires, ont connu et appliqué, comme eussent fait les Italiens, le mot de gemme. De notre temps, l'Académie française ne l'a reconnu que comme adjectif, et a pensé qu'on disait des pierres gemmes, comme on dit du sel gemme. M. Bescherelle, dans son Dictionnaire (1846), rétablit « Gemme, substantif féminin, du latin *gemma*, pierre précieuse. » Il ajoute une distinction très-juste, et que nous ne pouvions éviter d'aborder, alors même que nous n'en eussions pas cité les termes : « Chez les anciens minéralogistes, « dit-il, » les gemmes étaient toutes les pierres susceptibles d'être employées comme ornement dans la bijouterie. Aujourd'hui l'on a donné ce nom spécialement aux pierres dites orientales, telles sont le saphir, le rubis, la topaze, l'émeraude (Thénard). » Qu'il nous soit permis, à nous qui avons à parler de vieilles choses, de les désigner comme auraient fait les vieux minéralogistes, et, nous servant d'un mot détourné de son sens, de lui rendre sa signification première. Nous nommerons donc gemmes les pierres siliceuses, les quartz, qui comprennent toutes les variétés du cristal de roche, l'améthyste étant l'une d'elles; les agates, parmi lesquelles on distingue la calcédoine, la sardoine, la cornaline; les jaspes, qui ne diffèrent des agates que par leur opacité, par leur cassure terne et compacte, la couleur mise à part. Lorsqu'il s'agit de vases taillés par des lapidaires, le cristal de roche, l'agate, le jaspe, sont assurément des pierres précieuses, des gemmes dans toute l'acception du nom.

Ces belles matières ont de tous temps été fort recherchées ; dès la plus haute antiquité, elles ont été travaillées et appropriées aux usages domestiques. Les Indiens, les Assyriens, les Égyptiens, les peuples de l'Asie Mineure et de la Grèce, ont eu des vases de pierres précieuses, dont quelques spécimens sont parvenus jusqu'à nous ; les plus rares nous sont connus par l'Écriture sainte, par les récits des poëtes et des historiens. L'on comprend que l'emploi des matières naturelles ait, pour les ustensiles usuels, comme pour les armes, précédé les fabrications (1); les artisans des civilisations naissantes ont dégrossi et poli celles qui étaient le mieux appropriées à des usages simples ; les artistes qui ont travaillé pour des peuples initiés à tous les luxes ont choisi, parmi les pierres, les plus rares et les plus éclatantes, celles dont la possession pouvait être un privilége et une distinction. Le triomphe de Pompée, vainqueur des rois de l'Asie, introduisit à Rome les vases et les coupes de matières précieuses, qui furent bientôt, et plus encore sous les empereurs, les objets d'une véritable passion. Nous en avons rapporté ailleurs quelques exemples, et, poursuivant le cours des transformations historiques, nous avons dit que les chefs barbares par qui fut attaqué l'empire conçurent, à leur tour, un goût très-vif pour les vases précieux dont les Romains avaient emprunté l'usage aux nations plus rapprochées qu'eux de l'Orient. Le sort

(1) Nous croyons que les ouvriers de l'empire chinois ont taillé le jade avant que fût inventée la porcelaine, dont toute une série est l'imitation de cette pierre.

des combats fit passer en plusieurs mains ces dépouilles conquises, et pourquoi ne pas croire l'historien de Charlemagne, Eginhard, lorsqu'il nous dit que ce fut avec justice que les Francs enlevèrent aux Huns ce que les Huns avaient injustement enlevé aux autres nations.

C'est par cette transmission que, dès les premiers siècles de la monarchie française, les vases de matières rares, taillés en Orient, en Grèce, à Rome, furent connus, recherchés et gardés dans les trésors des rois.

La piété les fit souvent entrer dans ceux des églises; le vase assurément le plus précieux qui existe, et par sa matière admirable et par le talent du lapidaire qui l'a taillé, est un vase grec, de sardoine orientale, ayant la forme d'un canthare, et orné d'attributs qui se rapportent au culte de Bacchus. Le roi Charles le Chauve, qui le possédait, en fit don à l'église de Saint-Denis; il l'avait préalablement approprié au service de l'autel par une monture d'orfèvrerie, et y avait fait graver cette dédicace : « HOC VAS CHRISTE TIBI MENTE DICAVIT. TERTIUS IN FRANCOS REGMINE KARLUS. Cette œuvre, si intéressante pour l'étude des arts de l'antiquité, a été heureusement sauvée de la destruction; elle est aujourd'hui placée dans le cabinet de la Bibliothèque impériale et le même dépôt national a recueilli le grand camée de la Sainte-Chapelle.

Des dangers semblables, une même sollicitude, ont fait entrer dans les collections du Louvre trois vases antiques auxquels se rattachent le nom de Louis le Jeune et celui de Suger. L'un d'eux, ayant appartenu à la reine Aliénor, est placé dans le Musée des Souverains; les deux autres doivent être distingués

entre les objets les plus rares qui sont exposés dans la galerie d'Apollon.

Les vases de matières précieuses n'étaient pas les seuls joyaux de l'antiquité qui fussent entrés dans les habitudes et les goûts du moyen âge ; Charlemagne et plusieurs de nos rois ont eu pour cachets ou signets des pierres gravées. Nous possédons le saphir, monté en bague, dont se servait le roi saint Louis ; nous savons que Charles V avait pour signet « une tête d'un roi sans barbe, d'un fin rubis d'orient, dont il scellait les lettres qu'il écrivait de sa main. »

Qu'il nous soit permis de remarquer que, dans l'inventaire des joyaux de ce prince éclairé, on entrevoit déjà l'esprit qui crée les collections ; si l'affection filiale lui faisait conserver un anneau du roi Jean, son père, « où était un diamant qui n'était pas de bonne eau, ni trop fin, » c'était une pensée ressemblant davantage à la curiosité dont les hommes de notre temps sont si fort emparés, qui avait fait arriver et rester dans ses mains « la coupe du roi Dagobert, la coupe de Charlemagne, enrichie de saphirs, celle de saint Louis et son aiguière. » Charles V avait donc commencé un Musée des Souverains, et nous lui devons pour cette intention un peu d'une reconnaissance qui serait sans bornes, si les temps qui ont suivi son règne nous eussent légué, par une succession non interrompue, ce que le prince avait reçu des âges qui l'avaient précédé, par une transmission peut-être involontaire. Sous le règne de Charles VIII, la collection historique et royale existait : M. Leroux de Lincy a publié, dans la *Bibliothèque de l'École des Chartes* [1], l'inventaire des « meubles qui

[1] T. IV, 2e série, p. 412.

étaient en l'Armeurerie du château d'Amboise, comprenant les anciennes armures qu'avaient gardées ou fait garder les rois défunts » (23 septembre 1499); dans son livre sur Anne de Bretagne [1], le même écrivain extrait de cet inventaire, en les classant dans un ordre chronologique, la suite des armes provenant des rois : « La hache du roi Clovis, l'épée de Dagobert, la dague de Charlemagne, deux haches de saint Louis, l'épée de Philippe le Bel, celle du roi Jean, deux épées de Charles VII, quatre épées de Louis XI et une dague, deux épées que Charles VIII portait à la bataille de Fornoue; » et parmi les armes illustrées par de grands services rendus à la France : « une hache à trois pointes de diamants, nommée la hache de messire Bertrand du Guesclin; l'armure de la Pucelle, avec la paire de gantelets, la salade, à laquelle est attaché un gorgeron de mailles, toute dorée en dehors et garnie intérieurement de satin cramoisi. » C'était une noble collection, mais jusqu'à ce jour, et aussi longtemps que manqueront des documents plus complets, nous ne pourrons suivre ses destinées dans les résidences tour à tour habitées par nos rois : Blois par Louis XII, Chambord par François I, Fontainebleau par Henri II et ses enfants, par Henri IV et son fils. Quelques inventaires sont connus et ont été publiés, mais l'enchaînement est trop souvent interrompu ; ajoutons que, à peu d'exceptions près, les désignations des objets sont insuffisantes pour que nous puissions, sans hésitation, reconnaître, parmi ceux qui sont décrits, ceux qui nous sont restés.

(1) *Vie de la reine Anne de Bretagne.* Paris, 1840.

Il n'est pas douteux que plusieurs des vases précieux, qui sont aujourd'hui exposés dans la galerie d'Apollon, proviennent de la chambre des curiosités de Fontainebleau ; il est plus sûr encore que beaucoup d'autres, ajoutés à ceux-là, étaient placés dans le cabinet des raretés à Versailles, dont Piganiol (1701) [1] nous a laissé la description. Il fut détruit sous Louis XV ; quelques années plus tard, nous retrouvons les anciennes armures des rois et les bijoux de la couronne exposés dans plusieurs salles du garde-meuble, aujourd'hui ministère de la marine. Le public y était admis les premiers mardis de chaque mois. C'est dans ce dépôt que, pour obéir aux décrets de l'Assemblée nationale, en date des 26, 27 mai, et 22 juin 1791, un inventaire en a été fait et imprimé [2]. Il est composé de deux parties : la première est l'inventaire des diamants de la couronne, la seconde est celui des bijoux ; c'est celle qui concerne la collection qui, malheureusement, n'a pas été transportée entière au Louvre. Deux membres de l'Académie des Inscriptions et Belles-Lettres, trois

[1] « Ce cabinet est de figure octogone et est éclairé par une voûte en manière de dôme. Il est tout entouré de glaces, et dans les niches il y a des gradins qui sont chargés de bijoux, de même que quantité de consoles. Sur la cheminée, qui est de marbre vert moderne, on voit des agates de toutes sortes qui forment ou représentent mille choses différentes, des cristaux précieux par eux-mêmes et plus encore par l'art avec lequel on les a taillés.....; des figures d'or couvertes de pierreries. »

Aujourd'hui salle des Gouaches, n° 137, *Notice des Peintures et sculptures composant le Musée impérial de Versailles*, par Eud. Soulié, II° partie, p. 185.

[2] A Paris, de l'Imprimerie nationale, 1791.

joailliers, avaient concouru à la formation de cet inventaire, dans lequel les objets sont minutieusement décrits et sont estimés (1). Les désignations ne laissent aucune incertitude sur l'identité des objets. M. Delattre, député du département de la Somme et l'un des commissaires de l'Assemblée nationale, présenta, après la confection des inventaires, un rapport dans lequel est indiquée la destination future des bijoux : « Maintenant, » dit-il, « ces richesses existent confondues au garde-meuble ; nous croyons qu'elles ne doivent pas y rester réunies. Les bijoux, les vases........ doivent, à notre avis, être un jour reportés au grand Museum national. » Le vœu très-sage qu'il exprimait n'a été accompli que d'une façon incomplète. L'inventaire imprimé de 1791 comprenait cinq cent soixante-dix-neuf numéros; dans le lotissement qui fut fait, il n'y en eut que trois cent vingt-quatre désignés pour le Musée, et ces trois cent vingt-quatre n'y sont pas entrés ou n'y sont pas restés : onze ont été remis au Musée d'Histoire naturelle; huit ont été retenus pour être joints à ceux qui devaient être vendus ; sept ont été destinés au culte religieux; quatre-vingt-six ont été répartis dans les résidences ; deux cent dix-huit ont pris place dans le Musée du Louvre. Ce n'est pas la moitié de la collection de la couronne.

(1) Le 10 brumaire de l'an III de la République, la commission temporaire des arts fut saisie d'un état des objets trouvés au Garde-Meuble, inventoriés et prisés par le peintre Lebrun ; les nouvelles prisées étaient de beaucoup inférieures à l'estimation de l'inventaire de 1791.

Ces vases et objets précieux, dont les membres du conservatoire du Musée central des arts avaient fait choix, d'après les ordres du Ministre des finances et de celui de l'intérieur, leur avaient été délivrés le 6 et jours suivants du mois de fructidor de l'an IV (1795). Le 1er frimaire de l'an XI (1802), ils avaient été remis par l'ancienne administration à M. Denon, directeur général. Placés successivement dans la petite pièce où sont aujourd'hui les bijoux d'or de la collection Campana, puis (en 1852) dans la salle attenante au grand salon du Louvre, dans laquelle se voient aujourd'hui les peintures de Luini, acquises cette année même de la succession du duc Litta, à Milan, ils sont, depuis l'année 1861, exposés dans la galerie d'Apollon.

GALERIE D'APOLLON.

En 1851, après l'achèvement des travaux entrepris pour nous rendre une œuvre charmante, M. le marquis de Chennevières a écrit et publié (une *Notice historique et descriptive sur la Galerie d'Apollon, au Louvre.* Elle contient tout ce que la curiosité et la critique pouvaient désirer connaître sur cette création du xvııe siècle, dont le talent de M. Duban, venait, après de longues destructions, de renouveler l'existence ; le peu que nous

(1) Paris, Pillet, rue des Grands-Augustins, 5.

voulons dire sur la décoration de la galerie est emprunté à la *Notice* de M. de Chennevières, et en en résumant trop succinctement le travail, nous avons souvent préféré n'en pas changer les termes.

La galerie d'Apollon a été réédifiée et décorée pour le roi Louis XIV, après un incendie qui, en 1661, avait détruit la première galerie commencée sous Charles IX et achevée sous Henri IV. Le peintre Le Brun fut l'ordonnateur de cette création nouvelle : « Il présenta, dit-on, plusieurs projets; dans celui qui fut adopté, il divisa le berceau de la voûte en onze cartouches ou compartiments principaux. Dans celui qui est au centre, il se proposait de représenter Apollon sur son char, avec tous les attributs du Soleil. « Les Saisons devaient occuper les quatre cartouches les plus voisins de celui-ci; les deux ovales qui les séparent dans la voûte, devaient être remplis par le *Soir* et par le *Matin*, et les deux octogones plus recu'és, par la *Nuit* et l'*Aurore*; les culs de four, qui sont aux extrémités du berceau, auraient offert, l'un, le *Réveil des Eaux* et l'autre celui de la *Terre*, aux premiers rayons du soleil; enfin, dans le grand salon circulaire, qui termine la galerie du côté du nord, Le Brun voulait peindre l'histoire d'Apollon, considéré comme conducteur des Muses et Dieu des beaux-arts. »

Personne n'ignore que Louis XIV avait pris pour emblème Apollon, dieu de la lumière et des arts, et que sa devise a été un Soleil qui éclaire un monde, avec ces mots : NEC PLURIBUS IMPAR.

C'était donc une image allégorique, ingénieuse dans ses allusions, féconde dans ses développements, qui a inspiré Le Brun pour le choix des compositions peintes,

pour l'invention des figures sculptées, pour la concordance des ornements et la signification des symboles.

Les sculpteurs ont été Gaspard et Balthasar de Marsy, François Girardon et Thomas Regnauldin; Le Brun s'était réservé la peinture. Il n'a point accompli la tâche qu'il avait entreprise :

« Le *Triomphe de Neptune et d'Amphitrite*, autrement appelé le *Réveil des Eaux*, qu'il peignit en entier de sa main, a été de tous temps considéré, avec raison, comme un de ses chefs-d'œuvre, et Desportes disait que c'était son triomphe à lui-même. » Lorsque l'on entre dans la galerie, on aperçoit devant soi, dans l'éloignement, au-dessus de la fenêtre qui a vue sur la Seine, cette grande composition de Le Brun, qui, ayant beaucoup souffert, a été, de nos jours, restaurée par M. Popleton.

Si le visiteur, avant de s'avancer, se retourne pour examiner la peinture placée dans le cul de four, au-dessus de la porte d'entrée et faisant face au *Réveil des Eaux*, c'est bien encore une composition de Le Brun qui s'offre à ses regards, mais ce n'est pas une peinture de sa main; il n'en avait fait que le projet, et la voussure était restée vide ; d'après un dessin que possède le Musée du Louvre et d'après une estampe de Saint-André, M. Joseph Guichard, de Lyon, a exécuté le *Réveil de la Terre*.

De même que cette voussure de l'entrée, le grand cartouche du centre n'avait pas encore été peint, lorsque la galerie d'Apollon fut abandonnée pour les immenses travaux que Louis XIV faisait entreprendre à Versailles; l était réservé à notre temps, et ç'a été une circonstance heureuse pour M. Delacroix, de terminer l'œuvre ina-

chevée de Le Brun, par l'exécution brillante du tableau qui en était la partie la plus considérable.

M. Delacroix a expliqué lui-même sa grande composition d'*Apollon vainqueur du serpent Python :* « Le dieu, monté sur son char, a déjà lancé une partie de ses traits; Diane, sa sœur, volant à sa suite, lui présente son carquois. Déjà percé par les flèches du dieu de la chaleur et de la vie, le monstre sanglant se tord, en exhalant dans une vapeur enflammée les restes de sa vie et de sa rage impuissante. Les eaux du déluge commencent à tarir et déposent sur les sommets des montagnes ou entraînent avec elles les cadavres des hommes et des animaux. Les dieux se sont indignés de voir la terre abandonnée à des monstres difformes, produits impurs du limon. Ils se sont armés comme Apollon. Minerve, Mercure, s'élancent pour les exterminer, en attendant que la sagesse éternelle repeuple la solitude de l'univers; Hercule les écrase de sa massue; Vulcain, le dieu du feu, chasse devant lui la nuit et les vapeurs impures, tandis que Borée et les Zéphyrs sèchent les eaux de leur souffle et achèvent de dissiper les nuages. Les nymphes des fleuves et des rivières ont retrouvé leur lit de roseaux et leur urne encore souillée par la fange et par les débris. Des divinités, plus timides, contemplent à l'écart ce combat des dieux et des éléments. Cependant, du haut des cieux, la Victoire descend pour couronner Apollon vainqueur, et Iris, la messagère des dieux, déploie dans les airs son écharpe, symbole du triomphe de la lumière sur les ténèbres et sur la révolte des eaux. » .

Les curieux trouveront dans la *Notice* de M. le marquis de Chennevières le détail des tableaux, de moin-

dres proportions, compris entre le *Réveil de la Terre* et l'*Apollon vainqueur du serpent Python*, et de ceux qui leur correspondent dans la seconde portion de la voûte, se terminant au *Réveil des Eaux* :

Le *Crépuscule* et plus loin le *Soir*, par Le Brun ; leur faisant pendant, *Castor* ou l'étoile du matin, par Renou, puis l'*Aurore*, composition que Le Brun avait achevée, que le temps avait détruite, et que M. Charles Muller a refaite de nouveau.

Si nous y cherchons les noms des artistes qui ont exécuté sur les côtés de la voûte les compartiments des saisons, la même *Notice* nous dira que l'*Hiver* est l'œuvre de Lagrenée le jeune, le *Printemps*, celui de Callet ; que Durameau a peint l'*Été* et Taraval l'*Automne*. Aux noms de Léonard Gontier, de Gervaise, des frères Lemoine, qui ont exécuté les peintures d'ornement, de 1666 à 1677, elle adjoint avec justice ceux de MM. Arbant Derchy, Dieterle, Durrer, Duvieux, Fouquet, Haumont, de Ternante, qui les ont restaurées, rétablies, complétées d'après les dessins de M. Duban.

M. Clément accomplissant le même travail pour les fleurs de Baptiste.

C'est en 1851 qu'a été achevée, « plus magnifique et plus pleine de Louis XIV que Louis XIV lui-même ne l'a vue, la *Galerie d'Apollon*. »

Depuis ont été placés successsivement, sur les parois de la galerie, vingt-huit portraits, en tapisserie, d'après des maîtres modernes, exécutés dans la manufacture impériale des Gobelins.

Ils représentent :

I. [1] Le Sueur, peintre, d'après Biennoury, 1855.

[1] Nous avons commencé la désignation des portraits par le côté

II. Pierre Sarrazin, sculpteur, d'après Pierre Brisset, 1854, par C. Duruy. Gobelins, 1858.

III. Germain Pilon, sculpteur, d'après Alexandre Hesse, par H. Gilbert. Gobelins, 1858.

IV. Michel Anguier, sculpteur, par J. Duval I. G.

V. Dupérac, architecte, d'après P. Larivière, 1855. par C⁸. Hupé. Gobelins, 1858.

VI. Charles Le Brun, peintre, d'après E. Appert, par G. Greliche. Gobelins, 1858.

VII. Louis XIV, d'après E. Appert, par de Brancas. Gobelins, 1863.

VIII. Napoléon III, d'après E. Appert.

IX. Jean Goujon, sculpteur, d'après E. Giraud, par Desroy. Gobelins.

X. Lemercier, architecte, d'après P. Larivière, 1855, par G. Marie. Gobelins, 1857.

XI. Romanelli, peintre, d'après V. Chavet, 1855, par Rançon. Gobelins, 1857.

XII. André Lenôtre, d'après E. Appert, par E. Flament. Gobelins, 1857.

XIII. Jean Bullant, architecte, d'après F. Jobbé Duval, par de Brancas. Gobelins, 1858.

XIV. Pierre Lescot, architecte, d'après A. Tissier, par Manigant. Gobelins, 1860.

XV. J. Androuet Ducerceau, architecte, d'après J. B⁽ᵉʳᵉ⁾, par Tourny. Gobelins, 1858.

XVI. Nicolas Poussin, peintre, d'après E. Appert, par G. Marie. Gobelins, 1860.

droit, avons suivi et sommes revenus au point de départ, le n° XXVIII étant à la gauche de la grille d'entrée.

XVII. Coisevox, sculpteur, d'après Emile le Cointre, 1855, par Durand.

XVIII. G. Costou, sculpteur, d'après L. Boulanger, par E. Lavaux. Gobelins, 1859.

XIX. Philibert de Lorme, arhitecte, d'après E. Jobbé Duval, 1857, par Rançon. Gobelins, 1859.

XX. Mansart, architecte, d'après H. Hofer, par Grimperelle. Gobelins, 1861.

XXI. Philippe Auguste, d'après Pierre Brisset.

XXII. François I, d'après V. Chavet, par Margarita. Gobelins, 1862.

XXIII. Pierre Mignard, peintre, d'après Daverdoing, par E. Sollier. Gobelins, 1858.

XXIV. Percier, architecte, par G. Marie. Gobelins, 1861.

XXV. Visconti, architecte, d'après Vauchelet, 1858, par Lª Prud'homme. Gobelins, 1861.

XXVI. Chambiche, architecte, d'après E. Jobbé Duval, par E. Collin. Gobelins, 1860.

XXVII. Girardon, sculpteur, d'après Auguste Hesse, 1855, par A. Duruy. Gobelins, 1860.

XXVIII. Perrault, architecte, d'après Marqau, 1855, par P. Malaisel. Gobelins, 1861.

En décrivant la galerie, nous avons nommé la grille qui est placée à l'entrée; elle est l'une des trois grilles de fer, chefs-d'œuvre de serrurerie, faites au xvıı siècle pour le château de Maisons, près Paris, qu'à construit Mansard.

La grande table en mosaïque de pierres dures, sur pieds en bois doré, qui est le premier objet placé devant l'entrée, a fait partie de l'ameublement du cardinal de Richelieu, dans le château de son nom.

Les tables qui font suite et sur lesquelles sont étagés et protégés par des cages de glaces, les vases et objets précieux dont cette notice est la description, ont été dessinées par M. Rossigneux et sculptées par les soins de M. Gasc.

C'est en 1861, et en même temps que les trois grandes tables dorées, qu'ont été disposées les cinq armoires placées dans les enfoncements des murs, et les douze vitrines engagées devant les fenêtres, pour renfermer les collections d'orfévrerie et d'émaux.

La substitution aux anciens gradins, sur les trois tables, de degrés dont les contremarches sont des glaces étamées, le revêtement des cinq armoires et des douze vitrines en soie cramoisie, et une distribution nouvelle des collections, sont une opération de l'année 1867.

GEMMES ET JOYAUX.

SCULPTURES EN RONDE BOSSE.

STATUETTES.

— **E. 1.** — ***Jésus-Christ attaché à la colonne.***
Statuette en ronde bosse. Jaspe sanguin. (La colonne est de cristal de roche.) Le piédestal est d'or, orné de figures en ronde bosse, de bas-reliefs, et décoré d'émaux, XVIe *siècle.*

Du Christ. — H. 0,131.
De l'ensemble. — H. 0,220.
Du piédestal. — Larg. 0,085.

Les taches rouges qui se détachent sur le jaspe vert ont été adroitement utilisées par le lapidaire pour représenter le sang ruisselant des plaies du Christ après la flagellation.

Les quatre enfants en ronde bosse, qui accompagnent les angles du piédestal, expriment la douleur des âmes chrétiennes.

Les évangélistes Mathieu, Luc, Marc et Jean, sont

figurés dans les médaillons qui occupent chacune des quatre faces.

<small>N° 456 de l'Inventaire des Bijoux de la Couronne. 1791.</small>

E. 2. — L'Afrique. *Groupe en ronde bosse, rouge antique. Travail du* XVII^e *siècle*

<small>H. 0,240. — L. 0,175.</small>

Une femme couronnée de fleurs, ayant des fruits dans la main gauche, s'appuie de la droite à l'encolure d'un dromadaire sur le dos duquel elle est assise.

E. 3. — Terme.

<small>H. 0,235.</small>

La tête, en ronde bosse, est de cristal de roche enfumé ; elle représente une jeune fille.

La gaine est d'agate d'Allemagne ; des perles baroques forment, sur le devant, l'abdomen d'une figure fantastique ; les seins et les épaules sont indiqués par des fragments de sardoines taillées en cabochons. Dans les interstices sont incrustés un semis de perles fines, des opales, des émeraudes, des grenats ; quelques rubis sur la coiffure, des améthystes et des turquoises sur le pied.

Le piédestal est en marqueterie d'écaille et d'étain sur cuivre.

<small>N° 348 de l'Inventaire des Bijoux de la Couronne. 1791.</small>

<center>BUSTES.</center>

E. 4. — Napoléon III, empereur des Français. *Buste de calcédoine orientale*, par Charles GALBRUNNER, *d'après le buste de M. Iselin.*

<small>H. du buste, avec le scabellon, 0,280.
H. du piédestal 0,165.</small>

La tête et la poitrine sont taillés dans une calcédoine ;

le sculpteur n'a poli que les lauriers dont est formée la couronne et les rubans qui l'attachent; on lit sur l'un des rubans le nom de l'artiste, C. GALBRUNNER, et la date 1866, année dans laquelle l'œuvre a été exécutée.

La draperie est de bronze doré, le scabellon de vert antique, le piédestal est de porphyre.

— E. 5 à 16. — **Les douze Césars.** *Bustes sur scabellons. Travail du* XVI^e *siècle.*

Les têtes, en ronde bosse, sont de pierres dures; elles sont ajustées sur des cuirasses recouvertes en partie d'une toge qui est agrafée sur l'épaule par un bouton de pierre fine (quelques-unes des cuirasses sont ornées de reliefs). Cette portion des bustes est d'argent repoussé et doré par places. Le nom de chaque empereur est gravé sur une petite plinthe d'argent que porte un scabellon doré posé sur un dé de marbre noir.

IUL. CAESAR. Tête de calcédoine verte.
H. 0,160.

AUGUSTUS. Tête de plasma antique.
H. 0,160.

TIBERIUS. Tête d'améthyste.
H. 0,168.

CALIGULA. Tête de chrysoprase.
H. 0,163.

CLAUDIUS. Tête d'agate grise.
H. 0,163.

NÉRO. Tête d'agate sardonisée.
H. 0,168.

GALBA. Tête de silex blanc.
H. 0,170.

OTHO. Tête de cristal de roche.
H. 0,170.

VITELLIUS. Tête de jaspe vert.
H. 0,173.

VESPASIANUS. Tête de calcédoine blanche.
H. 0,165.

TITUS. Tête de corniole.
H. 0,168.

DOMITIANUS. Tête d'agate grise sardonisée.
H. 0,163

Ces douze bustes, qui ont fait partie de la collection de M. Debruge-Duménil, ont été légués au Musée du Louvre (1861) par M. Théodore Dablin.

E. 17. — Femme inconnue. *Buste en ronde bosse (la partie en arrière est aplanie), agate onix.* XVIe *siècle, règne de Charles IX.*
H. 0,036. — L. 0,024.

L'on remarque sur les côtés de la tête deux appendices ayant la forme de poires, posés comme un ornement sur les cheveux étagés; ce sont les figures des armoiries, peut-être les armes parlantes de la dame qui est représentée, ce petit buste étant assurément un portrait. Autour du cou est un double collier de perles auquel est suspendue une croix.

E. 18. — Femme inconnue. *Buste en ronde bosse. Cristal de roche vert. Piédestal d'argent doré. Travail italien,* XVIe *siècle.*
H. 0,103.

N° 77 de l'Inventaire des Bijoux de la Couronne. 1791.

E. 19. — **Femme inconnue**. *Buste en ronde bosse. Cristal de roche violet. Piédestal de bronze doré. Travail italien*, XVIe *siècle.*

H. 0,094.

N° 80 de l'Inventaire des Bijoux de la Couronne. 1791.

E. 20. — **Jésus-Christ**. *Buste en ronde bosse, sur piédouche. Cristal de roche.* XVIIe *siècle, règne de Louis XIV.*

H. 0,150. — L. 0,070.

N° 284 de l'Inventaire des Bijoux de la Couronne. 1791.

E. 21. — **La Vierge Marie**. *Buste en ronde bosse, sur piédouche. Cristal de roche.* XVIIe *siècle, règne de Louis XIV.*

H. 0,155. — L. 0,070.

N° 284 de l'Inventaire des Bijoux de la Couronne. 1791.

E. 22. — **Tête de mort**. *Ronde bosse. Cristal de roche.* XVIe *siècle.*

H. 0,085. — L. 0,110.

Le cristal est d'une rare transparence et du plus vif éclat.

Il est probable que le bloc extrait de la montagne offrait avec une tête de mort une vague ressemblance qu'un lapidaire habile aura complétée.

N° 128 *bis* de l'Inventaire des Bijoux de la Couronne. 1791.

E. 23. — **Victoire**. *Buste en ronde bosse. Agate d'Allemagne, sur un soubassement d'argent doré.* XVIe *siècle.*

H. 0,145. — L. 0,080.

Un bandeau et une couronne de lauriers ceignent la

tête, à l'arrière de laquelle se voient deux petites ailes. La poitrine est couverte par une draperie.

N° 403 de l'Inventaire des Bijoux de la Couronne. 1791.

CAMÉES

SUR PIERRES DURES, SUR PIERRES TENDRES ET SUR COQUILLES.

E. 24. — D'un côté **Jésus-Christ**; du côté opposé **Marie, mère de Dieu.** *Lapis de Perse. Camée. Encadrement d'argent doré. Médaillon. Travail byzantin,* XII° *siècle.*

H. 0,085. — L. 0,060.

Jésus-Christ porte le livre des Évangiles et bénit. Les lettres grecques IC. XC, placées près de la tête, sont les abréviations des mots : Ιησοῦς Χριστοσ [Jésus-Christ]. Les deux arbustes qui, partant du sol s'élèvent à droite et à gauche du Christ, sont une allusion à la vigne du Seigneur. — Marie, debout, est représentée dans l'attitude de l'adoration. Les lettres grecques MP. ΘΥ., placées près de la tête, sont l'abréviation des mots, Μητηρ Θεοῦ [la Mère de Dieu]. Des perles et des turquoises étaient enchâssées dans l'orfévrerie du cadre.

N° 95 des Inventaires du Louvre.

E. 25. — **Hercule et Omphale.** *Groupe. Sardoine onix à trois couches. Camée. Travail du XVI^e siècle. La pierre est doublée d'argent doré. Forme ovale.*
<p align="right">H. 0,035. — L. 0,025.</p>

E. 26. — **Jésus-Christ, la vierge Marie, l'Esprit-Saint.** *Les figures sont en buste. Sardoine onix à deux couches. Camée. Travail du XV^e siècle. La pierre est doublée d'argent, et un anneau de suspension est attaché au sommet. Médaillon.*
<p align="right">H. 0,030. — L. 0,028.</p>

E. 27. — **Femme inconnue.** *Buste, profil à gauche. Calcédoine. Camée. Médaillon. Forme ovale. Encadrement d'or émaillé; au revers, plaque d'or décorée d'émaux colorés. XVI^e siècle, règne de Charles IX.*
<p align="right">H. 0,033. — L. 0,030.</p>

E. 28. — **Jésus-Christ.** *Buste, profil à gauche. Jaspe sanguin. Camée. Médaillon forme ovale. Encadrement d'argent doré, filigrané. Travail du XVII^e siècle.*
<p align="right">H. 0,060. — L. 0,045.</p>

E. 29. — **Pie V, pape,** *de 1566 à 1572. Buste, profil à droite. Agate onix. Camée. Médaillon forme irrégulière. Encadrement et doublure d'argent doré et gravé à la pointe. XVI^e siècle.*
<p align="right">H. 0,035. — L. 0,031.</p>

Des gravures très-fines imitent les broderies du

vêtement pontifical. On y distingue une composition représentant les saintes femmes qui pleurent sur le Christ. Les têtes de saint Pierre et de saint Paul sont sculptées sur le fermail. Sur la plaque d'argent doré qui double le camée, une gravure à la pointe fait voir la Vierge et saint Jean au pied de la Croix.

Acquisition du règne de Louis-Philippe. 1839.

E. 30. — **Henri III, roi de France.** *Buste de trois quarts. Nacre de perle. Camée. Encadrement d'or émaillé. Médaillon. Travail du XVIe siècle. Forme ovale.*

<div style="text-align:right">H. 0,045. — L. 0,036.</div>

La tête est coiffée d'un chapeau; le pourpoint est boutonné jusqu'au cou. On lit sur le champ : HENRICUS, III. DEI. GRAT. FRANCORUM. ET. POL. REX [Henri III, par la grâce de Dieu, roi de France et de Pologne]. La ciselure et l'émail de l'encadrement imitent des cordes.

E. 31. — **Henri IV et Marie de Médicis.** *Bustes, profils à droite. Coquille. Camée. Médaillon doublé d'argent doré, avec anneau de suspension.* XVIIe *siècle.*

<div style="text-align:right">H. 0,056. — L. 0,037.</div>

Le roi a la tête nue et sa poitrine est couverte d'une cuirasse. L'on ne voit derrière lui qu'une partie du visage de la reine.

E. 32. — **Louis XIII, roi de France.** *Buste, profil à droite. Coquille. Camée. Médaillon doublé d'argent doré, avec anneau de suspension.* XVIIe *siècle.*

<div style="text-align:right">H. 0,054. — L. 0,037.</div>

La tête est nue. L'habillement se compose d'une

partie de cuirasse, d'une écharpe nouée sur l'épaule, d'une fraise entourant le cou.

E. 33. — **Bassin**, *sur piédouche, d'argent doré, émaillé, orné d'une suite de camées représentant les princes de la maison d'Autriche, leurs devises et leurs armoiries. Travail allemand du XVII⁰ siècle. Il a appartenu à la reine Marie-Antoinette.*

H. 0,375. — L. 0,320.

Au centre est une figure équestre gravée sur coquille, de forme ovale (h. 0,065; l. 0,050); le prince qu'elle représente, en costume de combats, ayant la tête ceinte de lauriers, et portant dans la main droite un bâton de commandement, est l'*empereur Ferdinand III*, le vainqueur de Nordlingue, qui succéda à son père, Ferdinand II, l'an 1637. La paix de Westphalie a été l'acte le plus considérable de son règne. Le tore de lauriers qui encadre le portrait central, l'aigle impérial couronné, une figure de captif, des armes entassées, d'autres disposées en trophées, sont un hommage de l'orfèvre émailleur, qui a voulu rappeler les vertus militaires de Ferdinand III; sur un étendard sont tracées les initiales de son nom : F. III.

La généalogie de la maison d'Autriche, dont Ferdinand III a été le chef et le représentant, de 1637 à 1658, est reproduite dans une suite de portraits, gravés sur coquilles, qui est disposée sur le bord octogone du bassin; ils sont encadrés et reliés entre eux par une sorte de corde en feuillages de laurier. Ces camées sont de forme octogone (h. 0,018; l. 0,014). Les figures sont en buste, et les noms des princes sont indiqués par des inscriptions souvent abrégées. L'on en compte quarante-huit depuis Rodolphe de Habsbourg, fondateur de la deuxième maison d'Autriche, aujourd'hui régnante, jusqu'à Ferdinand II.

père de l'empereur pour qui a été exécuté ce bassin généalogique.

Les devises des princes, gravées sur coquilles de forme ovale et de dimensions un peu moindres que celles des portraits en buste, sont placées immédiatement au-dessous de chacun d'eux, et plus bas, sur la partie concave du bassin, correspondant aux portraits et aux devises, est un même nombre de quarante-huit camées portant les armoiries des princes de la maison d'Autriche.

Nous rétablirons l'ordre chronologique des portraits, quoiqu'il n'ait pas été observé dans le placement des camées :

1° *Buste de face.* Légende : RVDOLP. I. ROM. IMP.

Rodolphe, premier du nom, landgrave d'Alsace, fils d'Albert le Sage, comte de Habsbourg, élu empereur le 29 septembre 1273.

Devise : *Un bras ou dextrochère présentant une masse d'arme et un rameau d'olivier* [la guerre ou la paix], avec ces mots : VTRVM LVBET [comme on voudra].

Armoiries de l'empire : D'or à l'aigle éployé de sable, becqué, membré, diadèmé de gueules. Cet aigle fait les armes propres de l'empire, et est chargé en cœur d'un écu aux armes de la maison de l'empereur.

2° *Buste de profil, à droite.* Légende : ALBERT. I. RVDOLP. I. FIL. ROM. IMP.

Albert I, d'Autriche, fils de Rodolphe I, duc d'Autriche, et empereur après la déposition d'Adolphe de Nassau, en 1298. Ce fut sous le règne d'Albert que commença le soulèvement des Suisses et l'ère de leur indépendance.

Devise : *Deux mains tenant un étendard contre lequel sont dirigés cinq fers de lances,* avec ces mots : FVGAM VICTORIA NESCIT [La victoire ne connaît pas la fuite].

Armoiries de l'empire.

3° *Buste presque de face, à gauche.* Légende : HARTMAN RVDOLPHI IMP. FIL.

Hartman, ou Herman, fils de l'empereur Rodolphe. Il périt noyé dans le Rhin, l'an 1282.

Devise : *La croix, symbole du christianisme; en arrière un lion; en avant un agneau*, avec ces mots : TIMORE DOMINI [Par la crainte du Seigneur].

Armoiries.

4° *Buste de profil, à droite.* Légende : IOHAN HARSPURG. R. II. FIL.

Jean de Habsbourg, fils de Rodolphe, deuxième duc d'Autriche. Ce Jean, duc de Souabe, petit-fils de l'empereur Rodolphe I, tua par surprise, le 1er mai 1308, son oncle l'empereur Albert I.

Devise : *Une horloge*, avec ces mots : DISTINGUENS ADMONET [En distinguant, elle avertit].

Armoiries de Souabe : D'or à trois lions léopardés de sable, l'un sur l'autre.

5° *Buste de trois quarts, à gauche.* Légende : FREDERIC. ALB. FIL. ROM. IMP.

Frédéric III, fils d'Albert I, duc d'Autriche et landgrave d'Alsace, empereur en 1314.

Devise : *Deux jambes, l'une desquelles est fragmentée : auprès, une massue*, avec ces mots : ADHUC STAT [Elle se tient encore].

Armoiries de l'empire.

6° *Buste de trois quarts, à gauche.* Légende : RVDOLP. II MITIS ALBERTI. FIL.

Rodolphe, surnommé le Débonnaire, fils de l'empereur Albert I. Il fut roi de Bohême, et mourut en 1308, sans enfants.

Devise : *Un éléphant*, avec ces mots : VI PARVA NON INVERTITUR [Il ne faut pas une force médiocre pour le renverser].

Armoiries, parti de Souabe et de Bohême, qui est de gueules au lion d'argent, la queue fourchue et passée en double sautoir.

7° *Buste de profil, à gauche.* Légende : LEOPOLD. III. ALBERTI I. FIL.

Léopold, troisième fils de l'empereur Albert I. Il fut duc d'Autriche, de Styrie et de Carinthie. Il mourut en 1327.

Devise : *Un courant d'eau jaillissant d'un rocher*, avec ces mots : HAVSTA CLARIOR [Puisée, elle est plus claire].

Armoiries.

8° *Buste de trois quarts, à gauche.* Légende : OTTO ALBERT. FIL.

Othon, quatrième fils de l'empereur Albert I. Il mourut en 1338.

Devise : *Un griffon*, avec ces mots : UNGUIBUS ET ROSTRO ET ALIS ARMAT IN HOSTEM [Ses ongles, son bec et ses ailes sont ses armes contre un ennemi].

Armoiries.

9° *Buste de trois quarts, à droite.* Légende : HENRIC. ALBERT. IMP. FIL.

Henri, cinquième fils de l'empereur Albert I, surnommé le Paisible. Il fut chanoine, puis coadjuteur de Mayence ; ensuite il se maria, et mourut en 1327, sans enfants.

Devise : *Un soleil éclairant un cep de vigne qui s'enroule autour d'un arbre*, avec ces mots : AD SALVTEM ILLVSTROR [Je brille pour le salut].

Armoiries.

10° *Buste de profil, à gauche.* Légende : ALBERT. II. ALBERT. I. FIL.

Albert II, sixième fils de l'empereur Albert I, duc d'Autriche. Il fut surnommé le Sage et le Contrefait. Il mourut en 1358.

Devise : *Deux jambes, dont une est repliée et soutenue, au genou, par un appareil*, avec ces mots : ET HIC VIRVM AGIT [Et c'est là ce qui fait un homme].

Armoiries.

11° *Buste de profil, à droite.* Légende : RVDOLP. III, ALB. FIL. ARCHIDVX.

Rodolphe III, archiduc d'Autriche, fils d'Albert II. Il mourut à Milan, sans enfants, l'an 1365, à l'âge de vingt-deux ans.

Devise : *Un perroquet dans une cage*, avec ces mots : ALIENÆ VOCIS ÆMVLA [Imitant la voix d'autrui].

Armoiries.

12° *Buste de profil, à droite.* Légende : RVDOLPH. III. ALBERT. FIL.

Le même prince que ci-dessus.

Devise : *Un globe éclairé par le soleil*, avec ces mots : NI ASPICIT NON ASPICITUR [S'il ne voit pas, il n'est pas vu].

Armoiries.

13° *Buste de trois quarts, à gauche.* Légende : ALBERT. III. ALBERTI II FIL.

Albert III, fils du duc Albert II, succéda à son frère, Rodolphe III, au duché d'Autriche. Il eut pour surnom l'Astrologue. Il mourut l'an 1390.

Devise : *Un renard*, avec ces mots : INSIPIENS SAPIENTIA [Instinctive sagesse].

Armoiries.

14° *Buste de trois quarts, à droite.* Légende : LEOPOLD ALBERT II FIL.

Léopold d'Autriche, deuxième du nom, troisième fils du duc Albert II, surnommé le Beau-Gendarme. Il fut tué à Sempach, près Lucerne, l'an 1386.

Devise : *Un niveau*, avec ces mots : ÆQVA DIGNOSCIT [Il constate l'égalité].

Armoiries.

15° *Buste de trois quarts, à droite.* Légende : FREDERICVS IIII ALBERTI II FIL.

Frédéric, quatrième fils d'Albert II. Il fut surnommé le Splendide. Il mourut en 1362.

Devise : *Un bras sortant d'un nuage et tenant un*

fléau, avec ces mots : TELVM VIRTVS FACIT [Le courage fait la force].
Armoiries.

16° *Buste de trois quarts, à droite.* Légende : VILHELM LEOPOLD. FIL.

Guillaume, fils de Léopold II d'Autriche. Il fut surnommé l'Ambitieux. Il mourut en 1406.

Devise : *Un lion soulevant le couvercle d'un sarcophage*, avec ces mots : ARS VINCIT NATVRAM [L'art surmonte la nature].
Armoiries.

17° *Buste de trois quarts, à gauche.* Légende : FRIDER. LEOP. II. FIL.

Frédéric, fils de Léopold II. Il fut duc d'Autriche et comte de Tirol, troisième du nom. Il mourut en 1435.

Devise : *Des flammes sur un autel*, avec ces mots : QVIESCIT IN SVBLIMI [Il se repose au faîte].
Armoiries.

18° *Buste de trois quarts, à gauche.* Légende : LEOPOLD. III. LEOPOLD. II. FIL.SVP.

Léopold III, fils de Léopold II, surnommé le Superbe. Il mourut en 1411, sans enfants.

Devise. (Elle manque.)
Armoiries.

19° *Buste de profil, à gauche.* Légende : ERNEST I. LEOPOLD. II. FIL. FERRE.

Ernest I, quatrième fils de Léopold II, ou Ernest dit de Fer. Il fut duc de Styrie et de Carinthie. Il mourut en 1427.

Devise : *Un croissant de la lune au centre d'un cercle rayonnant*, avec ces mots : NVNQVAM EADEM [Jamais la même].
Armoiries.

20° *Buste de trois quarts., à droite.* Légende : ALBERT. IIII. ALBERT. III. FIL.

Albert IV, fils d'Albert III. Il fut surnommé le Patient. Il mourut en 1404.

Devise : *Une vis à demi entrée dans un bloc de bois,* avec ces mots : PAVLATIM [Peu à peu].
Armoiries.

21° *Buste de trois quarts, à gauche.* Légende : ALBERT. V. A. FIL. ROM. IMP.

Albert V, d'Autriche, fils d'Albert IV. Il fut empereur (le second du nom d'Albert) et fut surnommé le Grave et le Magnanime. Dans le cours de l'année 1438, il reçut trois couronnes : celle de Hongrie, le 1er janvier ; celle de l'Empire, le 30 mai ; et celle de Bohême, le 29 juin. Il mourut dans l'année qui suivit, le 27 octobre 1439.

Devise : *Un chien retenu par une attache,* avec ces mots : FIDE ET CONSTANTIA [Par la fidélité et la constance].

Armoiries de l'Empire.

22° *Buste de trois quarts, à droite.* Légende : LADISLAVS. A. F. REX HUBO.

Ladislas d'Autriche, fils d'Albert V (empereur Albert II). Il fut roi de Hongrie. Il mourut en 1457, étant près d'épouser Madeleine de France, fille du roi Charles VII.

Devise : *Un fleuve appuyé sur une urne d'où s'écoulent des eaux, portant sur sa tête une corne d'abondance,* avec ces mots : LATET ALTIVS [Elle se cache plus haut].

Armoiries, parti d'Autriche et de Bohême.

23° *Buste presque de profil, à droite.* Légende : SIGISMUND. FRID. FIL.

Sigismond d'Autriche, fils du duc Frédéric. Il fut comte du Tyrol. Il mourut en 1496, sans enfants.

Devise : *Des pièces d'argent dans une coupe, d'autres dans un sac, quelques-unes à terre,* avec ces mots : DIVITIIS OMNIA PARENT [Tout obéit aux richesses].
Armoiries.

24° *Buste de profil, à gauche.* Légende : FRIDERIC IIII. ERNEST. FIL. ROM. IMP.

Frédéric IV, fils du duc Ernest I, dit de Fer. Il fut

empereur en 1440. Son surnom fut le Paisible. Il mourut en 1493. Ce fut lui qui, en 1453, érigea l'Autriche en archiduché.

Devise (1) : *Un dextrochère sortant d'un nuage, tenant une épée droite au-dessus d'un autel*, avec ces mots : HIC REGIT ILLE TUETUR [Le bras la dirige, la foi la protége].
Armoiries de l'Empire.

25° *Buste de trois quarts, à droite.* Légende : ALBERT. ERNEST. FIL.

Albert, dit le Prodigue ou le Débonnaire, fils d'Ernest I. Il mourut en 1463.

Devise : *Deux mains battant des pierres pour en faire sortir du feu*, avec ces mots : EXILIT QUOD DELITUIT [Ce qui est caché jaillit].
Armoiries.

26° *Buste de profil, à gauche.* Légende : MAXIMILI. F. FIL. ROM. IMP.

Maximilien I, fils de Frédéric IV, empereur. Avant d'être élu à l'empire, il avait, le premier des princes de sa maison, porté le titre d'archiduc d'Autriche, créé à l'occasion de son mariage avec la plus riche héritière de l'Europe, Marie, fille du duc de Bourgogne, Charles le Téméraire. Son petit-fils a été l'empereur Charles-Quint. Il mourut en 1519.

Devise : *Une roue surmontée du globe impérial et une grenade en dessous*, avec ces mots : PER TOT DISCRIMINA [Par tant de différences].
Armoiries de l'Empire.

27° *Buste de face.* Légende : PHILIP. I. MAXIMIL. I. FIL.

Philippe I, fils de l'empereur Maximilien I, né en

(1) La devise la plus habituelle de l'empereur Frédéric IV était composée des cinq voyelles : A, E, I, O, U, qu'il expliquait comme il suit : *Austria est imperare orbi universo.*

1478. Il fut archiduc d'Autriche, puis roi d'Espagne, par son mariage avec Jeanne d'Aragon, fille et héritière de Ferdinand V, surnommé le Catholique, roi d'Aragon, de Grenade et de Sicile, et d'Isabelle, reine de Castille et de Léon. Il mourut en 1506.

Devise : *Un guerrier armé, la lance en arrêt, près d'une barrière*, avec les mots : QUI VOLET [Qui voudra].

Armoiries.

MAISON D'AUTRICHE D'ESPAGNE.

28° *Buste de profil, à gauche.* Légende : CAROL. V. PHILIP. FIL. ROM. IMP.

Charles-Quint, fils de Philippe le Beau, empereur. Il avait pris possession des royaumes d'Espagne, en 1517, et fut élu à l'Empire en 1519. Il mourut en 1558.

Devise : *Les colonnes d'Hercule sortant des eaux du détroit*, avec ces mots : PLUS ULTRA [Au dela].

Armoiries de l'Empire.

29° *Buste de face.* Légende : PHILIP. II. C. V. FIL. REX HISPAN.

Philippe II, fils de Charles-Quint, roi d'Espagne. Il mourut en 1598.

Devise : *Un cheval cabré sur le globe terrestre*, avec ces mots : NON SUFFICIT ORBIS [L'univers ne suffit pas].

Armoiries du roi d'Espagne : Écartelé, au premier, contrécartelé au 1er et 4e de gueules au château d'or sommé de trois tours de même, maçonné, ajouré d'azur, qui est de *Castille*; les 2e et 3e d'argent au lion de gueules, qui est *Léon*; le second grand quartier, d'or à quatre pals de gueules, qui est *Aragon*, parti d'un écartelé en sautoir, dont les quartiers du chef et de la pointe sont aussi d'or à quatre pals de gueules, et ceux des flancs d'argent à l'aigle de sable, couronné d'or langué, membré de gueules, qui est *Sicile*; enté de

Grenade, qui est d'argent à une grenade de gueules, tigée, feuillée de sinople ; le troisième grand quartier de gueules à la fasce d'argent, qui est *Autriche*, soutenu de *Bourgogne ancien*, qui est bandé d'or et d'azur de six pièces, à la bordure de gueules ; le quatrième, semé de France à la bordure d'argent et de gueules, qui est *Bourgogne moderne*, soutenu de *Brabant*, qui est de sable au lion d'or, armé et lampassé de gueules ; le grand écusson enté en pointe, d'or au lion de sable, armé et lampassé de gueules, qui est *Flandres*, parti d'argent à l'aigle de gueules, pour le *Marquisat d'Anvers*; sur le tout, de France à la bordure de gueules, qui est *Anjou*.

30° *Buste presque de face.* Légende : IOHAN. DE AUSTRI. CAROL. V. FIL.

Don Juan d'Autriche, fils naturel de l'empereur Charles-Quint. Il mourut en 1578.

Devise : *Un diamant taillé en pointe et enchâssé dans un anneau*, avec ces mots : MACULA CARENS [Sans tache].

Armoiries d'Autriche.

31° *Buste de trois quarts, à droite.* Légende : PHILIP. AUST. REX HISPAN.

Philippe III, d'Autriche, roi d'Espagne. Il était fils d'un quatrième lit, du roi Philippe II. Il mourut en 1621.

Devise : *Un lion couronné, tenant dans la patte droite une croix et les lauriers de la paix, dans la gauche une lance de combat*, avec ces mots : AD UTRUMQUE [Pour l'un et l'autre].

Armoiries du roi d'Espagne.

32° *Buste de trois quarts, à gauche.* Légende : PHILIP. IIII. AUST. HISPAN. INDIÆ. REX.

Philippe IV, d'Autriche, roi d'Espagne et des Indes, fils de Philippe III, et né en 1605. Il mourut en 1665. Son fils Charles II [1] fut le dernier roi d'Espagne de la maison d'Autriche.

[1] Le portrait de Charles II ne se voit pas sur ce bassin à la suite

Devise : *Une ancre, et au-dessus une couronne de laurier*, avec ces mots : SPES FUTURI [Espoir de l'avenir].
Armoiries du roi d'Espagne.

MAISON D'AUTRICHE D'ALLEMAGNE.

33° *Buste de profil, à droite*. Légende : FERDINAND. I. PHILIP. FIL. ROM. IMP.

Ferdinand I, fils de Philippe I, archiduc d'Autriche, empereur des Romains, né en 1503. Il était le second fils de l'archiduc Philippe. En 1550, Charles-Quint, son frère, lui abandonna tous les biens qu'il avait en Allemagne, le fit élire roi des Romains en 1551, et lui céda l'empire en 1556. Il est le chef de la branche de la maison d'Autriche en Allemagne. Il mourut en 1564.

Devise : *Un globe surmonté de l'aigle impérial, et sur les côtés deux étendards*, avec ces mots : CHRISTO DUCE [Sous la conduite du Christ].
Armoiries de l'Empire.

34° *Buste de face*. Légende : MAX. II. ROM. IMP.
Maximilien II, empereur, fils de Ferdinand I. Il mourut en 1576.

Devise : *Un oiseau béquetant un réseau étendu sur la terre*, avec ces mots : DEUS PROVIDEBIT [Dieu pourvoira].
Armoiries de l'Empire.

35° *Buste de trois quarts, à gauche*. Légende : FERDINAND. FERDINAND I. FIL.
Ferdinand II, second fils de Ferdinand I, frère de Maximilien II, comte de Tyrol, marquis de Burgau. Il mourut en 1595.

de ceux des princes de sa maison, cet ouvrage ayant été terminé avant sa naissance.

Devise : *Une cigogne serrant dans sa patte un caillou*, avec ces mots : EXCUBIAS TUETUR [Elle protège ce qui veille].

Armoiries.

Les deux enfants de Ferdinand II suivent.

36° *Buste presque de face.* Légende : ANDREAS FERDINA. II. FIL.

André, cardinal-évêque de Constance et de Brixen, gouverneur des Pays-Bas. Il mourut en 1600.

Devise : *Un melon flottant sur les eaux*, avec ces mots : IACTOR NON MERGOR [Je suis ballotté, mais non submergé].

Armoiries.

37° *Buste presque de face.* Légende : CAROLUS FERDINANDI II FIL.

Charles, deuxième fils de Ferdinand II, frère du cardinal André, marquis de Burgau. Il mourut en 1618, sans enfants.

Devise : *Un serpent formant un anneau, de tête en queue*, avec ces mots : AD ME REDEO [Je reviens à moi-même].

Armoiries.

38. *Buste presque de face* Légende : RUDOLPH. MAX. II FIL. ROM. IMP.

Rodolphe II, empereur, fils de Maximilien II. Il mourut en 1612, sans avoir été marié.

Devise : *Un globe, un capricorne, une étoile, un aigle*, avec ces mots : FULGET CÆSARIS ASTRUM [L'étoile de César brille].

Armoiries de l'Empire.

39° *Buste de trois quarts, à gauche.* Légende : ERNEST MAXIMILI. FIL. DUX AU.

Ernest, duc d'Autriche, fils de l'empereur Maximilien II, frère de Rodolphe II. Il fut gouverneur des Pays-Bas. Il mourut en 1595.

Devise : *Quatre épis sortant d'une tige de blé*, avec ces mots : PLUS REDDIT [Il rend davantage].

Armoiries.

40° *Buste de face.* Légende : MATTHIAS MAX. FIL. ROM. IMP.

Mathias, fils de Maximilien II, empereur. Il mourut en 1619, sans enfants.

Devise : *Une image du soleil éclairant un globe, un sceptre, une couronne, une épée, flottant sur des eaux calmes, et une colombe à côté*, avec ces mots : CONCORDIA LUMINE MAJOR [L'accord est plus grand par la lumière].

Armoiries de l'Empire.

41° *Buste de face.* Légende : MAXIMILIAN. MAXIMILIANI II FIL.

Maximilien, fils de Maximilien II, frère de Rodolphe II, d'Ernest, de Mathias. Il fut grand-maître de l'ordre Teutonique et élu roi de Pologne en 1587. Il mourut en 1618.

Devise : *Un camp retranché*, avec ces mots : MILITEMUS [Combattons].

Armoiries.

42° *Buste de trois quarts, à droite.* Légende : ALBERT. MAXIMIL. II. FIL.

Albert, fils de l'empereur Maximilien II, frère de Rodolphe II, d'Ernest, de Mathias, de Maximilien. Il fut prince des Pays-Bas par son mariage avec Isabelle-Claire-Eugénie, fille de Philippe II, roi d'Espagne. Il mourut en 1621.

Devise : *Un dextrochère portant une épée qu'entourent des lauriers*, avec ces mots : PULCHRUM CLARESCERE UTROQUE [Il est beau de briller par l'un et l'autre].

Armoiries.

BRANCHE DES ARCHIDUCS DE GRATZ.

43° *Buste de trois quarts, à gauche.* Légende : CAROLUS FERDI. I CÆSAR. FIL.

Charles d'Autriche, deuxième du nom, dernier fils de l'empereur Ferdinand I. Il eut la Styrie, la Carin-

thie et la Carniole dans son partage. Il fit sa résidence à Gratz, et mourut en 1590.

Devise : *Un aiglon volant à la hauteur des nuages*, avec ces mots : TRAMTE RECTO [D'un droit essor].

Armoiries.

44° *Buste de trois quarts, à droite.* Légende : FERDINAND. II C. FIL. ROM. IMP.

Ferdinand II, empereur, fils de Charles II d'Autriche, né en 1578 Il fut adopté par l'empereur Mathias, qui le fit élire roi de Bohême en 1617, et roi de Hongrie en 1618. Il fut empereur en 1619, et mourut en 1637.

Sa devise rappelle sa triple royauté.

Devise : *Un soleil que surmonte la couronne impériale et qu'entourent trois autres couronnes*, avec ces mots : LEGITIME CERTANTIBUS [Pour ceux qui combattent légitimement].

Armoiries de l'Empire.

45° *Buste de trois quarts, à gauche.* Légende : MAXIMILIAN. ERNEST CARO. FIL.

Maximilien-Ernest, fils de Charles II, d'Autriche. Il fut grand-commandeur de l'ordre Teutonique et mourut en 1616.

Devise : *Des fers de lances et un étendard* (indiquant le passage d'une armée) *dans des défilés de montagnes*, avec ces mots : VIRTUTI NIL INVIUM [Rien d'impraticable pour le courage].

Armoiries.

46° *Buste de trois quarts, à droite.* Légende : LEOPOLD. CAROL. FIL. ARCHIDUX.

Léopold, archiduc d'Autriche (qui fit la branche d'Inspruck), fils de Charles II, d'Autriche, archiduc de Gratz. Il mourut en 1632.

Devise : *Trois cigognes dans un champ élevant la tête vers le ciel où l'on voit Dieu le père*, avec ces mots : PIETAS AD OMNIA UTILIS [La piété est bonne à tout].

Armoiries.

47° *Buste presque de face.* Légende : CAROLUS CAROL. FIL.

Charles, fils (posthume) de Charles II d'Autriche, archiduc de Gratz. Il fut maître de l'ordre Teutonique, évêque de Breslau, et mourut en 1624.

Devise : *Un miroir réfléchissant une image du soleil*, avec ces mots : RECEPTUM EXHIBET [Il montre ce qu'il reçoit].

Armoiries.

48° *Buste de profil, à droite.* Légende : LEOPOLD WILHELM. ARCHIDUX. AU.

Léopold-Guillaume, archiduc d'Autriche, fils de l'empereur Ferdinand II(1), frère de Ferdinand III. Il fut maître de l'Ordre teutonique, gouverneur des Pays-Bas. Il mourut en 1662.

Devise : *Des flots agités*, avec ces mots : VIRES ACQUIRIT EUNDO [Il acquiert des forces en allant].

Armoiries.

E. 34. — Georges Volcamer. *Buste de face. Coquille. Camée, forme ovale, monté en épingle, avec un encadrement de cuivre doré et émaillé.* XVII^e *siècle.*

H. 0,028. — L. 0,023.

Donné au Musée par M. Sauvageot. Voir, pour la biographie du personnage représenté, la Notice de M. A. Sauzay, n° 394.

(1) Ferdinand III est l'empereur pour qui a été exécuté le bassin que nous décrivons. Nous avons dit que la figure équestre de ce prince en occupait le centre ; le buste de son frère, Léopold Guillaume, qui lui a survécu, est le dernier dont on trouve le nom sur les camées qui décorent le tour.

PIERRES GRAVÉES EN INTAILLE.

E. 35. — **Domitien**. *Buste, profil à gauche. Sardoine, forme ovale. Intaille. Travail du* XVI^e *siècle.*

<div style="text-align:right">H. 0,056. — L. 0,042.</div>

La tête est ceinte de lauriers. L'inscription gravée sur le champ est : CAES. DOMIT. AUG. GER. COS. XV. CENS. PER. P. P. IMPE. [César, Domitien, Auguste, Germain: consul pour la quinzième fois, censeur perpétuel, père de la patrie, empereur.]

E. 36. — **La Musique**. *Figure allégorique. Intaille. Lapis de Perse. Travail français, du* XVI^e *siècle. Médaillon ovale. Cadre d'or.*

<div style="text-align:right">H. 0,123. — L. 0,095.</div>

La figure principale, debout, drapée, désignée par son nom gravé sous ses pieds, MVSIQVE, tient de la main droite un stylet pour écrire, et dans la gauche un papier réglé. Deux groupes de personnages accessoires sont disposés en arrière et de chaque côté. A gauche, sous un berceau de verdure, quatre hommes assis devant une table et lisant des papiers notés ; à droite, en avant d'un palmier, quatre femmes exécutant un concert.

E. 37. — **Médaillon.** *Femme portant des rameaux. Figure debout. Agate d'Allemagne. Intaille. Encadrement d'argent avec quatre motifs d'ornement découpés et anneau de suspension.* XVII° *siècle. Forme ovale.*

H. 0,060. — L. 0,046.

PIERRES DURES, PIERRES TENDRES, COQUILLES,

ÉVIDÉES ET POLIES, GRAVÉES OU NON GRAVÉES,

AVEC OU SANS MONTURES.

AGATES

E. 38. — **Aiguière.** *Agate orientale. Monture d'or émaillé.* XVI° *siècle, règne de Henri IV.*

H. 0,265. — L. 0,135.

Elle est formée par un gobelet ou calice que complète un couvercle presque hémisphérique; par un pied à balustre et une patte aplatie. Le bec et l'anse sont entièrement d'orfévrerie : une tête de satyre décore la partie antérieure du bec; une sirène en ronde bosse, émaillée en tons de chairs, est le motif principal de l'anse; les deux grandes ailes de la sirène sont appuyées à une tête de bélier; la gaîne et les feuillages qui la terminent se rattachent à un masque de faune.

L'émail vert transparent imitant l'émeraude, un vert plus clair et opaque, l'émail blanc opaque rehaussé de noir, dominent dans l'ornementation composée de feuillages, qui se retrouvent sur tous les joints des différentes pièces de l'aiguière et sur toutes les montures du vase.

N° 293 de l'Inventaire des Bijoux Couronne. de la1791.

E. **39.** — **Boîte.** *Agate d'Allemagne.* XVII° *siècle, règne de Louis XIV.*

H. 0,070. — Long. 0,163. — Larg. 0,110.

L'agate est d'une couleur grise homogène ; le bouton veiné de rouge est rapporté. Les deux anses sont taillées dans la masse ; toute la surface de la boîte est cannelée et, sur le couvercle, les cannelures convergent vers le centre.

E. **40.** — **Boîte** *composée d'un choix des plus jolies agates d'Allemagne, taillées de formes ovales et disposées comme un pavage sur des fonds d'or de trois nuances ciselés et gravés. Le même travail, qui est de fabrication saxonne, est répété sur les six parois de la boîte, et quelques cailloux du Rhin sont posés comme des clous sur les bords de la face supérieure. Chaque pierre est accompagnée de la marque d'un numéro gravé, qui correspond à un catalogue des agates. L'orfévrerie est de la fin du* XVIII° *siècle. La boîte est doublée d'or. On lit sur la gorge : Neuber à Dresde.*

H. 0,040. — Long. 0,080. — Larg. 0,068.

Elle a été léguée au Musée par M. Théodore Dablin, 1861.

E. 41. — **Burette.** *Agate orientale. Monture d'or émaillé.* XVIe *siècle, règne de Henri III.*

H. 0,100.

Le fond de l'agate est de nuance jaune avec des zones blanches et violettes.

N° 396 *bis* de l'Inventaire des Bijoux de la Couronne. 1791.

E. 42. — **Cassolette.** *Agate orientale. Couvercle et montures d'or émaillé.* XVIIe *siècle, règne de Louis XIII.*

H. 0,150. — Long. 0,180.

La cuvette, de forme ovale, est taillée dans une agate blanche, à zones concentriques, de nuances fauves et dorées demi-transparentes. Les anses en consoles et le soubassement sont émaillés sur or, de couleurs vertes et purpurines. Sur le couvercle on peut étudier un genre d'ornementation dont l'exécution a été parfaite sous le règne de Louis XIII, et qui, continué par les orfèvres de Louis XIV, s'est altéré : ce sont des fleurs et des feuillages, en or travaillé au repoussé, recouverts d'émaux de toutes nuances, dont l'agglomération est si resserrée que le fond d'or sur lequel ces ornements en relief sont appliqués est à peine visible.

N° 297 de l'Inventaire des Bijoux de la Couronne. 1791.

E. 43. — **Cassolette.** *Agate orientale. Montures d'argent doré, avec appliques d'or émaillé et rubis enchâssés.* XVIIe *siècle, règne de Louis XIII.*

H. 0,200. — Long. 0,175. — Larg. 0,120.

De forme ovale, elle est composée de trois plaques bombées qui sont : la coupe, son couvercle, la patte. Quatre pilastres recourbés supportent la cassolette ; les ciselures, les émaux, les pierres fines qui les décorent sont la partie la mieux étudiée de l'ornemen-

tation, répétée en motifs détachés sur l'encadrement du couvercle et sur celui qui entoure la patte.

N° 312 de l'Inventaire des Bijoux de la Couronne. 1791.

— E. 44. — **Coupe.** *Agate orientale. Montures d'or émaillé. Pierres gravées.* XVIe *siècle, règne de Charles IX.*

H. 0,283. — D. 0,169.

Le fond de la coupe et le couvercle, d'agates nuancées de tons fauves, sont décorés de forts reliefs taillés dans la masse, qui forment des lignes de godrons disposées en rosaces et, plus près des bords, des rangs de perles distancées; remarquons que des ornements plus détaillés séparent les godrons et réunissent les perles qui, sur le couvercle, sont en alternance avec douze petits camées, d'agates onyx, représentant les douze Césars.

Deux camées, de plus grandes proportions, ont été adossés l'un à l'autre par l'orfèvre qui, en les ajustant dans un très-élégant cartouche, en a fait pour le couvercle et pour l'ensemble de la coupe, un bouton et le plus riche couronnement : l'une des pierres est une sardoine à trois couches et la tête gravée est celle de Caligula; l'autre est une agate onyx à l'image d'Auguste.

Le travail d'orfévrerie de cette coupe magnifique peut être étudié, en le rapprochant de celui du bouclier d'or de Charles IX, comme un modèle de cet art parvenu à son plus haut degré sous le second fils de Henri II. La coupe a été certainement faite pour le roi : La couronne qui termine le bouton est la couronne des rois de France (la fleur de lis du cimier a été arrachée), les deux anges renversés sur les côtés de l'écusson sont les anciens supports des armoiries royales; la richesse d'ornementation a été prodiguée sans exagération : sur les bords de la coupe une guirlande composée de feuillages, de boutons et de fleurs

de rosier, brille du plus vif éclat, des émaux colorés se détachant sur un large bandeau d'or que d'élégantes agrafes attachent au couvercle; des moulures de profils hardis et de courbes élancées, en plusieurs endroits découpées à jour, émaillées avec goût, sont interposées entre le bouton et le couvercle, entre le fond de la coupe et le balustre d'agate onyx dont est formé le pied; répétées au dessous, elles sont supportées par trois dauphins ciselés en ronde bosse dont la disposition réunit en même temps que l'apparence de la légèreté toutes les conditions de solidité qui sont exigées dans le soubassement d'une œuvre si précieuse.

N° 324 de l'Inventaire des Bijoux de la Couronne. 1791.

E. 45. — **Coupe.** *Agate orientale. Montures d'or émaillé.* XVI° *siècle, règne de Charles IX.*

H. 0,225. — D. 0,090.

La tasse qui forme le fond de la coupe, de couleur fauve, est traversée par des veines blanches concentriques. Le couvercle bordé par un large cercle d'or sur lequel se détachent des feuillages et des fleurs émaillées, est terminé par un bouton de sardoine onyx que surmonte un bouquet de fleurettes d'or travaillées au repoussé. Le pied a la forme d'un fuseau.

N° 323 de l'Inventaire des Bijoux de la Couronne. 1791.

E. 46. — **Coupe.** *Agate orientale. Montures d'or émaillé, enrichies de rubis et de perles fines.* XVI° *siècle, règne de Charles IX.*

H. 0,190. — D. 0,090.

La coupe se compose d'une tasse, d'un couvercle, d'un pied en balustre, d'une patte; la tasse est de couleur fauve, avec quelques joncs concentriques dont le centre est cristallin; le couvercle est une agate onyx, mêlée de tons jaunes et violets. Les montures d'orfé-

vrerie qui relient les pièces entre elles sont très-variées et exécutées avec une remarquable précision ; nous y retrouvons ces émaux brillants disposés en frises de feuillages et fleurs sur un fond d'or poli, que nous avons signalé sur la coupe n° 45.

Les rubis posés de place en place sont montés sur agrafes ; les perles sont enchâssées. Une perle fine de forme irrégulière a été choisie pour composer le poitrail du Centaure, en ronde bosse, posé comme un bouton, au sommet du couvercle.

<small>N° 373 de l'Inventaire des Bijoux de la Couronne. 1791.</small>

E. **47**. — **Coupe**. *Agate orientale. Montures d'or émaillé, enrichies de rubis, d'émeraudes et de perles fines.* XVI^e *siècle, règne de Charles IX.*

<div style="text-align:right">H. 0,125. — D. 0,115.</div>

L'agate de la tasse est d'une couleur fauve et dorée, avec des zones blanches et opaques. Les émeraudes sont montées et les perles sont enchâssées, de la même façon que nous avons signalée sur la coupe n° 46.

<small>N° 315 de l'Inventaire des Bijoux de la Couronne. 1791.</small>

E. **48**. — **Coupe**. *Agate d'Allemagne. Montures d'or ornées d'émail, d'émeraudes et de perles fines.* XVI^e *siècle, règne de Charles IX.*

<div style="text-align:right">H. 0,110. — L. 0,140.</div>

La forme est l'imitation d'une coquille à cinq lobes. le pied en balustre et la patte sont rapportés.

<small>N° 356 de l'Inventaire des Bijoux de la Couronne. 1791.</small>

E. **49**. — **Coupe**. *Agate orientale. Montures d'argent doré, avec des appliques émaillées sur or.* XVI^e *siècle, règne de Henri III.*

<div style="text-align:right">H. 0,130. — D. 0,115.</div>

L'agate est mamelonnée, avec quelques herborisations. Le pied à balustre est rapporté

<small>N° 318 de l'Inventaire des Bijoux de la Couronne. 1791.</small>

E. 50. — **Coupe**. *Agate orientale, mêlée de sardoine. Montures d'or émaillé.* XVIe *siècle, règne de Henri IV.*

H. 0,200. — Long. 0,125. — Larg. 0,105.

La coupe est mi-partie d'agate fauve et de sardoine sombre de la plus belle nuance. Le pied en balustre est rapporté ; la partie supérieure du couvercle et la patte qui constitue la base de la coupe sont des agates fleuries. Les douze pierres de forme ovale, qui bordent le couvercle, posées alternativement sur leur hauteur et leur longueur, sont des sardoines et sont gravées sur leur revers. Le bouton en ronde bosse est une tête de Maure. Les émaux apposés sur or sont le blanc opaque, le vert émeraude, le bleu saphir.

N° 305 de l'Inventaire des Bijoux de la Couronne. 1791.

E. 51. — **Coupe**. *Agate orientale. Montures d'or émaillé.* XVIe *siècle, règne de Henri IV.*

H. 0,200. — D. 0,105.

L'agate d'un gris fauve est mamelonnée. Le couvercle a pour bouton une pomme de pin émaillée de couleur verte ; des émaux blancs, verts et des parties d'or réservé, sont distribués également sur les feuillages qui décorent à plusieurs places le couvercle, la coupe, le pied ou pilastre et la patte dont la courbe est très-bombée. Deux tores émaillés de couleur pourpre, fortement prononcés, relient la tasse au pied, le pied à la patte, et tranchent heureusement sur les couleurs pâles des agates et la fraîcheur des montures émaillées.

N° 309 de l'Inventaire des Bijoux de la Couronne. 1791.

E. 52. — **Coupe**. *Agate orientale. Montures d'or émaillé.* XVIe *siècle, règne de Henri IV. Forme ovale.*

H. 0,185. — Long. 0,180. — Larg. 0,087.

Le pied en fuseau et la patte sont rapportés. L'é-

mail blanc opaque, réhaussé de noir, les émaux transparents, de couleur verte et aventurinée, sont répartis sur l'anse très-légère que forment des cosses et des feuillages ; ils se retrouvent également sur tous les détails des montures.

N° 311 de l'Inventaire des Bijoux de la Couronne. 1791.

E. 53. — **Coupe.** *Agate orientale. Montures d'or émaillé.* XVI^e *siècle, règne de Louis XIII.*

H. 0,225. — D. 0,100.

La tasse hémisphérique qui forme le fond de la coupe est de nuance grise, avec des zones ; celle semblable, qui constitue le couvercle, est également grise et mamelonnée ; le pied est à balustre. Les émaux des montures imitent des turquoises.

N° 310 de l'Invent...e des Bijoux de la Couronne. 1791.

E. 54. — **Coupe.** *Agate orientale. Le pied d'argent doré.* XVII^e *siècle, règne de Louis XIII.*

H. 0,100. — D. 0,075.

De couleur grise, mamelonnée.

N° 302 de l'Inventaire des Bijoux de la Couronne. 1791.

E. 55. — **Gobelet.** *Agate orientale.* XVI^e *siècle.*

H. 0,096. — D. 0,100.

L'agate, de couleur fauve, est nuancée de tons roux et de taches ocrées ; un soubassement octogone est taillé dans la masse.

E. 56. — **Gobelet couvert.** *Agate orientale. Montures d'or émaillé.* XVII^e *siècle, règne de Henri IV.*

H. 0,170. — D. 0,065.

Les émaux répartis sur les montures sont, le blanc opaque, le bleu turquoise, le vert émeraude.

N° 290 de l'Inventaire des Bijoux de la Couronne. 1791.

E. **57**. — **Jatte.** *Agate d'Allemagne.* XVI° *siècle. Forme ovale.*

H. 0,045. — Long. 0,240. — Larg. 0,210.

L'agate est mêlée de tons rouges et jaune orangé, avec quelques parties cristallines. La jatte est composée de huit lobes séparés par des arêtes abattues; deux petites anses décorées de feuillages sont taillées dans la masse.

<small>N° 384 de l'Inventaire des Bijoux de la Couronne. 1791.</small>

E. **58**. — **Jatte.** *Agate orientale. Montures d'argent doré.* XVII° *siècle, règne de Louis XIII. Forme ovale.*

H. (avec les anses) 0,085. — Long. 0,165. — Larg. (avec les anses) 0,170.

E. **59**. — **Jatte.** *Agate orientale. Montures d'argent doré.* XVII° *siècle, règne de Louis XIV. Forme ovale.*

H. (avec l'anse) 0,060. — Long. 0,130. — Larg. (avec l'anse) 0,125.

E. **60**. — **Jatte.** *Agate orientale.* XVII° *siècle. Forme ovale.*

H. 0,065. — Long. 0,230. — Larg. 0,145.

E. **61**. — **Jatte.** *Agate orientale.* XVII° *siècle. Forme ovale.*

H. 0,078. — Long. 0,210. — Larg. 0,130.

E. **62**. — **Jatte.** *Agate orientale.* XVII° *siècle. Forme ovale.*

H. 0,070. — Long. 0,255. — Larg. 0,165.

E. **63**. — **Jatte.** *Agate orientale.* XVII° *siècle. Forme ovale.*

H. 0,060. — Long. 0,170. — Larg. 0,115.

E. **64**. — **Jatte.** *Agate orientale.* XVII° *siècle. Forme ovale.*

H. 0,050. — Long. 0,180. — Larg. 0,120.

E. 65. — **Plateau.** *Agates d'Allemagne. Montures en filigrane d'argent. Travail italien,* XVIIe *siècle.*

Long. 0,320. — Larg. 0,270.

E. 66. — **Soucoupe.** *Agate orientale. Montures d'or émaillé, enrichies de rubis. Intailles sur sardoines.* XVIe *siècle, règne de Henri IV.*

H. 0,025. — Long. 0,167. — Larg. 0,140.

N° 393 de l'Inventaire des Bijoux de la Couronne. 1791.

E. 67. — **Tasse.** *Agate orientale.* XVIe *siècle.*

H. 0,070. — D. 0,110.

L'agate est d'un gris pâle et laiteux; la patte est taillée dans la masse. Sur le bord sont deux intailles préparées pour recevoir des anses d'orfévrerie.

E. 68. — **Tasse.** *Agate orientale.* XVIe *siècle.*

H. 0,095. — D. 0,100.

De couleur grise, mamelonnée, tachée de jaune. Le pied, octogone, est taillé dans la masse.

N° 327 de l'Inventaire des Bijoux de la Couronne. 1791.

E. 69. — **Tasse.** *Agate orientale.* XVIe *siècle.*

H. 0,090. — D. 0,090.

De couleur participant du gris et du jaune, mamelonnée. Le pied est taillé dans la masse.

N° 328 de l'Inventaire des Bijoux de la Couronne. 1791.

E. 70. — **Tasse.** *Agate orientale.* XVIe *siècle.*

H. 0,040. — D. 0,110.

De couleur grise, mamelonnée, elle est diaprée de taches brunes.

N° 331 de l'Inventaire des Bijoux de la Couronne. 1791.

E. **71.** — **Tasse.** *Agate orientale.* XVIᵉ *siècle.*
H. 0,035. — D. 0,125.

L'agate, de nuance grise, est traversée par des zones jaunâtres.

N° 335 de l'Inventaire des Bijoux de la Couronne. 1791.

E. **72.** — **Tasse.** *Agate orientale.* XVIᵉ *siècle.*
H. 0,030. — Long. 0,085. — Larg. 0,047.

De forme ovale, elle est ornée à ses extrémités de deux feuilles sculptées dans la masse.

N° 337 de l'Inventaire des Bijoux de la Couronne. 1791.

E. **73.** — **Tasse.** *Agate orientale.* XVIᵉ *siècle.*
H. 0,065. — D. 0,087.

Elle est de nuances fauves et dorées, mamelonnée, tachée de quelques parties blanches opaques et de points ocrés comme la rouille. Le pied est taillé dans la masse.

N° 893 *bis* de l'Inventaire des Bijoux de la Couronne. 1791.

E. **74.** — **Tasse.** *Agate orientale. Montures d'or émaillé.* XVIIᵉ *siècle, règne de Henri IV.*
H. 0,095. — L. 0,135.

L'agate, de nuance pâle, est mamelonnée. Les émaux répartis sur les anses composées de légers feuillages, recourbés, sont le vert transparent imitant l'émeraude, le blanc opaque rehaussé de noir, et sur le pied quelques touches de couleur aventurine.

N° 330 de l'Inventaire des Bijoux de la Couronne. 1791.

E. **75.** — **Urne.** *Agate d'Allemagne. Montures d'or ciselé et gravé.* XVIIᵉ *siècle, règne de Louis XIV. Elle a appartenu au cardinal de Mazarin.*
H. 0,225. — D. 0,140.

L'agate est pourprée et mêlée de nuances d'ocre et

d'aventurine. Les deux anses sont taillées dans la masse, deux mascarons les accompagnent, des guirlandes de fruits décorent le vase qui est orné de frises composées de godrons, de feuilles d'eau et de méandres. Le petit faisceau ciselé en ronde bosse qui surmonte le couvercle d'or est la pièce principale des armoiries du cardinal de Mazarin.

N° 259 de l'Inventaire des Bijoux de la Couronne. 1791.

ALBATRE.

E. 76. — **Coupe.** *Albâtre calcaire. Montures d'or émaillé, enrichies de rubis.* XVII° *siècle, règne de Louis XIV.*

H. 0,100. — Long. 0,150. — Larg. 0,105.

Les cordons de rubis qui entourent le bord de la coupe, qui forment deux anneaux aux extrémités du pied et un ovale autour de la patte, rehaussent la nuance pâle de l'albâtre coloré de vert.

N° 75 de l'Inventaire des Bijoux de la Couronne. 1791.

AMBRE.

E. 77. — **Coupe.** *Ambre ou succin.* XVII° *siècle.*

H. 0,345. — Long. 0,170. — Larg. 0,140.

La forme allongée est l'imitation d'une coquille, avec des indications de vertèbres et d'épines fantasques; deux dauphins enlacés occupent le fond de la coupe, deux monstres marins, en ronde bosse, la supportent et reposent sur une base godronnée. Le petit socle, aplati et composé de quatre cartouches dont les révolutions s'entremêlent, est d'ivoire et laqué.

AMÉTHYSTE.

E. 78. — **Aiguière.** *Améthyste. Montures d'or émaillé.* XVII^e *siècle, règne de Henri IV.*

H. 0,200. — L. 0,095.

Des godrons sont sculptés aux deux extrémités du corps de l'aiguière. Le goulot et la patte sont rapportés. L'anse émaillée de vert imite un serpent et la queue pénètre un fort mascaron d'or émaillé qui la rattache à l'aiguière. Les émaux sont le blanc et le bleu lavande opaque, le vert et l'aventurine, transparents.

N° 288 de l'Inventaire des Bijoux de la Couronne. 1791.

E. 79. — **Coupe.** *Améthyste. Montures d'or émaillé, enrichies de pierres fines.* XVII^e *siècle, règne de Louis XIV.*

H. 0,195. — Long. 0,190. — Larg. 0,152.

La forme est une coquille composée de dix godrons. Les montures d'or mat sont décorées de feuillages émaillés, de rubans entourant des fleurettes que séparent des rubis et des diamants ; les mêmes pierres se retrouvent sur les six rayons qui divisent en autant de sections la patte.

N° 286 de l'Inventaire des Bijoux de la Couronne. 1791.

E. 80. — **Vase.** *Améthyste. Montures d'argent doré et or émaillé.* XVII^e *siècle, règne de Henri IV.*

H. 0,220. — L. 0,135.

Des godrons sont sculptés aux deux extrémités du vase. Des émaux verts imitant l'émeraude, colorent les feuillages d'or qui décorent les deux anses ; les mêmes

émaux se retrouvent sur le bouton du couvercle, sur les canaux de la gorge, sur ceux qui décorent la patte, alternant avec d'autres qui ont la nuance de l'aventurine. L'émail blanc opaque et le rouge grenat sont apposés pour les séparer.

N° 287 de l'Inventaire des Bijoux de la Couronne. 1791.

AVENTURINE.

E. **81**. — *Boîte. Aventurine verte, composée de six plaques, montée en or. Forme quadrangulaire à coins arrondis.* XVII^e *siècle.*

H. 0,030. — Long. 0,068. — Larg. 0,048.

Elle a été léguée au Musée par M. Théodore Dablin, 1861.

BASALTE.

E. **82**. — *Urne. Basalte. Incrustations d'or et d'argent. Travail italien,* XVI^e *siècle. Montures d'argent avec quelques parties dorées.* XVII^e *siècle, règne de Louis XIV. Elle a appartenu au cardinal de Mazarin.*

H. 0,280. — D. 0,150.

Les anses accouplées sont taillées dans la masse ; trois mascarons assemblés les accompagnent. La composition figurée sur le vase représente des tritons armés et montés sur des chevaux marins, se livrant un combat animé. Ils se débattent sur des eaux et l'on voit au-dessus d'eux des oiseaux volant de tous côtés. La composition est sculptée en très-bas relief et plusieurs parties sont recouvertes de plaques d'or ou d'argent modelées et gravées. Le petit soubassement d'argent qui porte le pied et le couvercle de même métal qui s'ajuste sur le vase ont été faits pour le car-

dinal de Mazarin par les mêmes ouvriers qui ont monté l'urne d'agate inscrite sous le n° 76. Le petit faisceau ciselé en ronde bosse qui surmonte le couvercle est, ainsi que nous l'avons dit en décrivant le vase de même provenance, la pièce principale des armoiries du cardinal.

N° 74 de l'Inventaire des Bijoux de la Couronne. 1791.

COQUILLES.

E. 83. — **Coupe.** *Coquille. Montures d'or.* XVIIᵉ *siècle, règne de Louis XIV.*

H. 0,160. L. 0,190.

Des raisins et des pampres sont sculptés sur les courbes de la coquille; deux compositions mythologiques sont gravées sur les côtés et empreintes de noir : l'une représente la toilette de Vénus et l'autre une Bacchanale. Un cimier est gravé au-dessus d'un casque sculpté à jour, mais l'écusson qu'il accompagne est sans armoiries. Le pied de bois est moderne.

E. 84. — **Coupe.** *Coquilles nacrées, pièces de rapport. Montures de cuivre doré.* XVIIᵉ *siècle, règne de Louis XIV.*

H. 0,095. — D. 0,110.

CORNALINE.

E. 85. — **Coupe.** *Cornaline rose. Montures d'or émaillé.* XVIIᵉ *siècle, règne de Louis XIV.*

H. 0,080. — D. 0,075.

Le pied est formé par deux mains unies qui sont taillées en ronde bosse. Sur les montures l'émail blanc réhaussé de noir est placé en opposition avec des parties d'or guilloché.

N° 447 de l'Inventaire des Bijoux de la Couronne. 1791.

CRISTAL DE ROCHE.

E. **86**. — **Aiguière**. *Cristal de roche.* XIVᵉ *siècle*
Montures modernes d'argent doré.

H. 0,245. — L. 0,130.

L'anse de cristal est taillée dans la masse.
Elle a été léguée au Musée par M. Théodore Dablin, 1861.

E. **87**. — **Aiguière.** *Cristal de roche. Montures d'or émaillé.* XVIᵉ *siècle, règne de François I.*

H. 0,265. — Long. 0,310.

L'aiguière est composée de quatre morceaux : dans l'un sont taillés avec art la tête et le cou d'un léopard; dans le plus grand le corps d'un oiseau; dans un plus petit les deux pattes ; dans le quatrième la queue d'un dragon.

C'est sur la courbe de la queue qu'est placé, en arrière, l'orifice par lequel l'eau était introduite et elle se déversait par la gueule ouverte de l'animal chimérique.

Nº 195 de l'Inventaire des Bijoux de la Couronne. 1791.

E. **88**. — **Aiguière**. *Cristal de roche gravé. Montures d'or émaillé, avec des pierres fines ajustées.* XVIᵉ *siècle, règne de Henri II.*

H. (avec l'anse) 0,420. — D. 0,250.

Le corps du vase, son pied, et les deux mascarons qui le décorent sont taillés dans la masse; les goulots qui surmontent les mascarons sont seuls rapportés. La section supérieure de l'aiguière très-pure et transparente a été judicieusement laissée sans gravures ; des godrons saillants, formant comme une ceinture de cabochons, relient cette partie unie au corps du vase qui est très-orné de gravures représentant l'histoire

de Noë. On le voit cultivant la vigne, ailleurs ivre et endormi, deux de ses enfants étendant un manteau pour le couvrir et le cacher. Les cercles d'or qui épousent l'orifice du vase, qui relient les goulots aux mascarons, qui accompagnent les contours du pied circulaire, sont rehaussés d'émail noir, avec quelques touches d'émaux colorés. Sur la base du pied, quelques agrafes encadrent des pierreries. Toute la richesse d'ornementation a été réservée pour l'anse magnifique qui permet de porter ou de suspendre cette superbe aiguière : l'anneau qui en est le sommet, le bouton auquel il est rattaché, en forme de vase, orné de chimères, deux grandes sirènes recourbées qui finissent en gaîne que terminent des queues de serpent, sont les motifs principaux d'une œuvre d'orfèvrerie aussi remarquable par l'invention du dessin et la finesse des ciselures que par l'éclat des émaux et la profusion de rubis qui l'enrichissent.

N° 178 de l'Inventaire des Bijoux de la Couronne. 1791.

E. 89. — **Aiguière.** *Cristal de roche gravé. Montures d'or émaillé.* XVIe *siècle, règne de Henri II.*

H. 275. — L. 0,220.

La partie supérieure du vase comprenant l'orifice dont l'évasement se prête à l'écoulement du liquide, les deux goulots posés sur les côtés et par lesquels se remplit l'aiguière, l'anse, en forme de sirène, renversée sur la partie d'arrière pour offrir une prise facile à la main qui la saisit, la petite tête de femme taillée en ronde bosse pour l'ornement de la partie antérieure, sont rapportés. Le pied l'est également. Les mascarons grotesques, taillés sur les côtés du vase pour supporter les deux goulots, contrastent avec l'élégance des rinceaux enroulés qui sont gravés sur le corps de l'aiguière. L'émail noir des nielles dominant dans l'ornementation fait valoir l'or des montures et les quelques émaux colorés, qui sont jetés de place en place, pour imiter des incrustations d'émeraudes et de rubis.

N° 159 de l'Inventaire des Bijoux de la Couronne. 1791.

E. **90**. — **Aiguière**. *Cristal de roche gravé. Montures d'or émaillé et argent doré.* XVIe siècle, *règne de Henri II.*

H. 0,340. — Long. 0,365.

La forme allongée est celle d'une nacelle que recouvre un col rapporté, et aux extrémités de laquelle sont ajustés deux longs goulots (l'un deux manque). Les anses figurant deux grands dragons ailés et à queue double, sont faits de deux morceaux et dominent le vase : deux mascarons grotesques sont sculptés en demi-relief aux places d'où ressortent les goulots. Aux feuillages très-serrés qui sont gravés sur le corps de l'aiguière sont mêlés des cornes d'abondance, des oiseaux fantastiques, des groupes de fruits et sur le milieu de chacune des faces l'on voit deux enfants nus ayant dans leurs mains des cordons qui se rattachent à un motif central. Les montures émaillées sont semblables à celles que nous signalerons sur l'amphore n° 99 et par analogie nous pouvons être assurés que des ornements découpés et émaillés étaient appliqués sur les moulures d'argent doré qui unissent le col au corps de l'aiguière et forment le soubassement du pied.

N° 481 de l'Inventaire des Bijoux de la Couronne. 1791.

E. **91**. — **Aiguière**. *Cristal de roche gravé. Montures d'or émaillé.* XVIe *siècle, règne de Charles IX.*

H. 0,370. — L. 0,200.

L'anse et le pied sont taillés dans la masse; le couvercle, rapporté, est terminé par l'imitation d'une pomme de pin.

N° 169 de l'Inventaire des Bijoux de la Couronne. 1791.

E. **92**. — **Aiguière**. *Cristal de roche gravé. Montures d'argent doré, avec des appliques d'or émaillé.* XVIe *siècle, règne de Henri III.*

H. 0,315. — L. 0,170.

Le col, le pied et l'anse représentant un dragon, sont

rapportés. Des godrons taillés et des rinceaux gravés sont répartis sur le corps de l'aiguière.

N° 156 *bis* de l'Inventaire des Bijoux de la Couronne. 1791.

E. 93. — Aiguière. *Cristal de roche gravé. Montures d'argent doré, avec des appliques d'or émaillé.* XVI° *siècle, règne de Henri III.*

H. 0,275. — D. 0,120.

Le col et le pied sont rapportés, l'anse manque. Les mêmes godrons, les mêmes rinceaux gravés, qui décorent l'aiguière, inscrite sous le n° 93 sont répétés sur celle-ci.

N° 156 *bis* de l'Inventaire des Bijoux de la Couronne. 1791.

E. 94. — Aiguière. *Cristal de roche.* XVI° *siècle.*

H. 0,310. — L. 0,160.

Le pied et l'anse sont taillés dans la masse. La forme de cette aiguière s'éloigne de toutes celles qui ont été usitées pendant le moyen âge et est un des premiers modèles de la forme qui a été adoptée dans les temps modernes pour le pot à eau.

N° 160 de l'Inventaire des Bijoux de la Couronne. 1791.

E. 95. — Aiguière. *Cristal de roche taillé à pans coupés. Montures d'argent doré, avec des appliques d'or émaillé.* XVII° *siècle, règne de Louis XIV.*

H. 0,290. — L. 0,220.

L'anse est prise dans la masse. Le goulot représente une tête de panthère. Les émaux, mêlés de blanc d'un vert tendre et de rose, qui enrichissent la base du goulot, le couvercle et le pied d'argent doré, sont caracté-

ristiques du goût qui s'est manifesté dans les ouvrages d'orfévrerie sous le règne de Louis XIV.

N° 173 de l'Inventaire des Bijoux de la Couronne. 1791.

E. 96. — **Aiguière.** *Cristal de roche. Attaches d'argent doré.* XVII^e *siècle, règne de Louis XIV.*

H. 0,190. — L. 0,170.

Un goulot taillé dans la masse se détache en avant de l'orifice. L'anse, simulant un oiseau chimérique, est rapportée. Une figure de femme et un amour qui la poursuit sont gravés au bas de l'aiguière.

N° 157 de l'Inventaire des Bijoux de la Couronne. 1791.

— E. 97. — **Amphore.** *Cristal de roche gravé. Montures d'or, avec un peu d'émail noir.* XVI^e *siècle, règne de Henri II.*

H. 0,235. — L. 0,220.

Le col, le pied, les deux anses représentant des dragons, les deux goulots, placés sur les côtés pour déverser le liquide contenu dans le vase, sont rapportés. Les godrons taillés et les rinceaux gravés sur le corps et le col de l'aiguière sont habilement disposés pour relier les différentes parties qui la composent et pour accompagner les cercles d'or qui les unissent entre elles.

N° 183 de l'Inventaire des Bijoux de la Couronne. 1791.

E. 98. — **Amphore.** *Cristal de roche gravé. Montures d'argent doré, avec quelques anneaux et des appliques d'or émaillé.* XVI^e *siècle, règne de Henri II.*

H. 0,330. — L. 0,285.

Le col, le pied, les anses, fuselées et retournées en consoles, sont rapportés. La gravure, très-riche, est composée de feuillages, de rinceaux et de groupes de fruits. Deux motifs d'orfévrerie sont réunis sur ce

vase : l'on peut étudier l'un sur les deux attaches des anses et sur l'anneau qui réunit le vase au pied ; l'autre à l'intersection du col et sur le soubassement du pied.

N° 180 de l'Inventaire des Bijoux de la Couronne. 1791.

— **E. 99.** — **Amphore**. *Cristal de roche gravé. Montures d'argent doré, avec des appliques d'or émaillé.* XVI° siècle, règne de Henri III.

H. 0,220. — L. 0,210.

Le col, le pied, les deux goulots, posés sur les côtés pour déverser le liquide contenu dans le vase, l'anse en console avec une tête de dragon (l'une des deux anses manque), sont rapportés. Les moulures d'argent doré, rehaussées par les ornements découpés qui sont émaillés sur or, assemblent les différentes parties du vase très-chargé de gravures représentant des palmes enlacées.

N° 179 de l'Inventaire des Bijoux de la Couronne. 1791.

— **E. 100.** — **Bassin.** *Cristal de roche. Commencement du* XVI° *siècle, règne de Louis XII.*

H. 0,108. — Long. 0,255. — Larg. 0,178.

Taillé sur un plan octogone, il n'a d'autre ornementation que deux anses fort belles, dont les sculptures, d'un dessin ferme et d'une exécution très-large, sont une reproduction des masques et des feuillages qui se voient sur les marbres antiques. Tel a été le caractère des premières imitations faites en Italie : les artistes du XVI° siècle ont d'abord copié avec une fidélité sévère.

N° 212 de l'Inventaire des Bijoux de la Couronne. 1791.

E. 101. — **Biberon.** *Cristal de roche. Montures d'or émaillé.* XVI° *siècle, règne de Henri III.*

H. 0,165. — L. 0,110.

Le petit couvercle, le pied, l'anse surélevée et les

deux branches latérales qui l'accompagnent sont rapportés. Un travail d'orfévrerie ingénieux réunit les différentes parties de cet objet délicat et la coloration des émaux est combinée pour relever l'effet du cristal.

N° 184 de l'Inventaire des Bijoux de la Couronne. 1791.

E. **102.** — **Boîte de toilette.** *Cristal de roche. Montures d'or.* XVII^e *siècle, règne de Louis XIV.*

H. 0,135. — D. 0,080.

La partie inférieure a la forme d'un verre à boire ; le couvercle en dôme est terminé par un bouton. Tout l'ensemble est taillé à côtes.

E. **103.** — **Bouteille.** *Cristal de roche. Les anses sont d'or, les moulures qui entourent la base et qui rattachent le goulot au corps du vase sont d'argent doré.* XVI^e *siècle, règne de François I.*

H. 0,295. — D. à la base 0,090.

La forme de cette bouteille, simple et se rapprochant de celle de la carafe moderne, était au XVI^e siècle une innovation. L'ornementation réunit les deux modes de graver sur matières dures, l'intaille et le bas-relief ; des croissants et des roses en sont les principaux motifs. Nous la croyons de fabrication vénitienne.

N° 176 de l'Inventaire des Bijoux de la Couronne. 1791.

E. **104.** — **Buire orientale.** *Cristal de roche gravé. Le couvercle est d'or et orné de filigranes.* X^e *siècle.*

H. 0,205. — D. 0,135.

Ce vase, dont le corps et l'anse sont taillés dans un seul morceau et dont l'ornementation est sculptée en relief, était autrefois conservé dans le trésor de l'église

de Saint-Denis ; (1) à défaut de preuves, nous trouvons dans les textes quelques raisons de croire qu'il avait été donné à Suger par Thibaut, comte de Blois, lequel l'avait reçu en présent de Roger I*er* roi de Sicile. M. Adrien de Longpérier a fixé l'âge exact de ce vase en le comparant avec celui « de même forme, de même matière et de même dimension, qui fait partie du trésor de Saint-Marc, à Venise : Sur le vase du Louvre, l'on remarque la figure de deux perroquets ; sur celui de Venise sont gravés deux lions accroupis du même style. Sur le vase du Louvre est tracée une inscription en caractères coufiques, semblables à ceux qui se lisent sur les monnaies des Khalifes ; sa signification est : « Bénédiction et [bonheur] à son possesseur. » Sur le vase de Saint-Marc de Venise, l'inscription dit quelque chose de plus : « Bénédiction de Dieu à l'iman El-Aziz-Billah. » Or, le Khalife fatimite El-Aziz-Billah a régné sur l'Egypte et sur la Sicile, de l'an 365 à l'an 386 de l'hégire (975 à 996 de notre ère). (2)

E. **105**. — **Buire**. *Cristal de roche gravé. Montures d'or émaillé.* XVI*e* *siècle, règne de Henri II. (Un cercle d'argent doré, avec des appliques d'or émaillé, a été ajouté autour du pied sous le règne de Henri III.)*

H. 0,240. — L. 0,200.

Le bec de la buire est taillé dans la masse ; le couvercle, le pied et la belle anse en console figurant une sirène sont rapportés. Les ornements taillés et gravés qui enrichissent cette buire, les montures d'or émaillé qui entourent le couvercle et celles qui attachent l'anse et le pied au corps du vase sont des meilleurs temps du XVI*e* siècle.

N° 165 de l'Inventaire des Bijoux de la Couronne. 1791.

(1) Félibien, *Trésor de Saint-Denys*, lettre G, planche IV.
(2) *Revue archéologique*. Adrien de Longpérier, 25 août 1865.

E. **106**. — **Calice**. *Vase pour la consécration du vin dans le sacrifice de la messe. Cristal de roche gravé. Montures d'argent doré.* XIIe *siècle.*

H. 0,220. — D. 0,100.

Deux modes de graver le cristal peuvent être étudiés sur ce calice : les enroulements intaillés qui décorent la coupe sont un travail de nos contrées ; les reliefs sculptés sur le pied et représentant des gazelles sont une œuvre orientale. L'orfèvre qui au XIIe siècle a monté le calice a donné pour support à sa coupe le pied d'un hanap d'origine étrangère et de date antérieure.

N° 138 de l'Inventaire des Bijoux de la Couronne. 1791.

E. **107**. — **Calice**. *Cristal de roche. Montures d'argent doré.* XVe *siècle.*

H. 0,170. — Long. 0,140. — Larg. 0,090.

La coupe ovale est à sa base décorée de godrons d'un beau dessin et d'une taille précise. Le pied rapporté est losangé ; des rosaces à quatre lobes sont intaillées sur chacune des douze divisions qui rayonnent sur la patte. Des fleurs sont gravées sur le cercle d'argent doré qui cache la jonction de la coupe à son pied, et des feuilles découpées entourent comme une couronne la base du calice.

N° 225 de l'Inventaire des Bijoux de la Couronne. 1791.

E. **108**. — **Corbeille**. *Cristal de roche gravé. Montures d'or émaillé.* XVIe *siècle, règne de Henri II.*

H. 0,130. — L. 0,325.

Circulaire, composée de dix lobes qui tous sont ornés de gravures dont les motifs diffèrent, feuillages, rinceaux, palmettes, sur les milieux oiseaux et fruits. Les deux anses retournées en consoles sont remarquables par des perles taillées en ronde bosse qui décrois-

sent du haut en bas. Les attaches des anses et le soubassement du pied sont revêtus d'émail noir sur lequel se découpent des broderies d'or réservé et se détachent de place en place quelques émaux imitant l'émeraude.

N° 219 de l'Inventaire des Bijoux de la Couronne. 1791.

— E. **109**. — **Corbeille.** *Cristal de roche gravé. Montures d'or émaillé.* XVI° *siècle, règne de Henri II.*

H. 0,095. — D. 0,220.

Circulaire, composée de dix lobes, semblable pour la forme et différant peu pour la gravure de celle qui est inscrite sous le n° 108. Le travail d'orfévrerie est le même. Les deux anses de cristal manquent et le cercle d'or qui attachait l'une d'elles à la corbeille a été détaché.

N° 218 de l'Inventaire des Bijoux de la Couronne. 1791.

— E. **110**. — **Coupe.** *Cristal de roche. Montures d'argent doré.* XV° *siècle.*

H. 0,120. — Long. 0,150.

Le pied et la patte sont rapportés. Les enroulements qui décorent le calice et la base sont taillés en demi relief. Travail italien, provenant de Bologne.

E. **111**. — **Coupe.** *Cristal de roche gravé.* XVI° *siècle. règne de Henri II.*

H. 0,090. — D. 0,145.

Circulaire, portée par un pied taillé dans la masse, elle est ornée des plus fines gravures, composée d'une frise très-légère à laquelle sont rattachée, par des rubans, quatre guirlandes de fruits arabesques.

N° 236 de l'Inventaire des Bijoux de la Couronne. 1791.

E. 112. — **Coupe.** *Cristal de roche orné de gravures. Anses et montures d'or émaillé.* XVIᵉ *siècle.*

H. 220,0. — D. 0,160.

Les ornements répartis sur la coupe et sur son couvercle sont des plus élégants qui aient été inventés et gravés sous le règne de Henri II. Le même art se retrouve dans la ciselure des anses qui se distinguent par le bon style des têtes de satyres.

Nº 223 de l'Inventaire des Bijoux de la Couronne. 1791.

E. 113. — **Coupe.** *Cristal de roche gravé. Montures d'or émaillé.* XVIᵉ *siècle, règne de Henri IV.*

H. 0,085. — L. 0,120.

La forme oblongue est celle d'une coquille irrégulière ; deux petites feuilles recourbées sont taillées sur les côtés, aux places où sont d'ordinaire des anses. Une coquille de pèlerin est gravée en bas-relief à l'arrière de la coupe et des pampres intaillés sont groupés au dessous de la coquille. Le pied en balustre est rapporté. La patte est un travail d'orfévrerie et des émaux nuancés de rose apposés sur des feuillages découpés se détachent sur des feuilles vertes tachées de mordoré.

E. 114. — **Coupe.** *Cristal de roche.* XVIᵉ *siècle, règne de Henri IV.*

H. 0,088. — D. 0,170.

Circulaire, ornée à sa base de seize godrons disposés en pétales qui forment une rosace centrale ; le pied en balustre écrasé est taillé dans la masse.

Nº 232 de l'Inventaire des Bijoux de la Couronne. 1791.

E. 115. — **Coupe.** *Cristal de roche gravé. Attaches des anses d'argent doré.* XVIIᵉ *siècle, règne de Louis XIV. Travail allemand,*

H. 0,130. — L. 0,285.

Elle est composée de huit lobes : les rinceaux gravés

sont disposés à l'entour de la base, à l'exception de quelques branches, d'insectes et d'oiseaux jetés aux places où étaient des défauts. Les anses simulant des dragons sont rapportées.

E. **116.** — **Cuvette.** *Cristal de roche gravé. Montures d'argent doré.* XVII*e siècle, commencement du règne de Louis XIV.*

<div style="text-align:center">H. 0,170. — L. 0,450.</div>

La forme se compose de huit lobes ; les motifs de la gravure sont des cornes d'abondance et des branchages enlacés. Les deux anses repliées en consoles sont rapportées.

N° 215 de l'Inventaire des Bijoux de la Couronne. 1791.

E. **117** et **118.** — **Cuvette** et **Pot à eau.** *Cristal de roche. Montures d'or ciselé.* XVII*e siècle, fin du règne de Louis XIV.*

<div style="text-align:center">De la cuvette : H. 0,063. — Long. 0,240. — Larg. 0,200.
Du pot à eau : H. 0,210. — L. 0,150.</div>

La cuvette est taillée à côtes, godronnée et cannelée, le pot à eau est à pans coupés. L'anse, d'un excellent travail d'orfèvrerie, est une tige recourbée autour de laquelle s'enroule un cordon qui, de place en place, porte, attachés en groupe ou isolés, de très-délicats coquillages.

E. **119.** — **Drageoir.** *Coupe pour les sucreries sèches ou liquides. Cristal de roche. Montures d'argent doré. Fin du* XV*e siècle, règne de Charles VIII.*

<div style="text-align:center">H. 0,270. — L. 0,290.</div>

Le drageoir était souvent garni de cuillers et les divisions de la coquille que nous avons sous les yeux se

prêtaient bien à en recevoir. L'idée d'un aigle posé sur le bord et regardant son image dans le fond du bassin se retrouve dans les descriptions des vases du moyen âge.

N° 227 de l'Inventaire des Bijoux de la Couronne. 1791.

E. **120**. — **Drageoir**. *Cristal de roche orné de gravures. Montures d'or émaillé.* XVI⁰ *siècle, règne de François I.*

H. 0,170. — L. 0,230.

La coupe imite une nacelle qui semble portée par les vagues gravées à la partie inférieure ; dans les vagues s'agitent des monstres marins que des tritons poursuivent ; les émaux posés sur l'anneau d'or qui rattache le pied à la coupe, simulent des rubis, des émeraudes et des saphirs.

N° 243 de l'Inventaire des Bijoux de la Couronne. 1791.

E. **121**. — **Drageoir**. *Cristal de roche. Montures d'or émaillé.* XVI⁰ *siècle, règne de François I.*

H. 0,125. — L. 0,210.

La coquille, composée de onze divisions, est d'un seul morceau ; le pied est rapporté. Les émaux posés sur l'anneau d'or qui relie la base à la coupe, imitent des rubis, des émeraudes et des saphirs.

N° 262 de l'Inventaire des Bijoux de la Couronne. 1791.

E. **122**. — **Flacon**. *Cristal de roche gravé.* XVII⁰ *siècle, règne de Louis XIV.*

H. 0,155. — D. 0,055.

La gravure représente un cultivateur taillant un arbre.

N° 174 de l'Inventaire des Bijoux de la Couronne. 1791.

E. **123**. — **Flacon**. *Cristal de roche gravé.* XVIIe siècle, *règne de Louis XIV.*

H. 0,155. — D. 0,055.

Sur l'une des faces, l'amour est représenté tenant une flèche et un flambeau.

N° 172 de l'Inventaire des Bijoux de la Couronne. 1791.

E. **124**. — **Flacon**. *Cristal de roche gravé.* XVIIe siècle, *règne de Louis XIV.*

H. 0,055. — D. 0,058.

Les gravures en broderie sont composées d'un vase, de deux oiseaux fantastiques et de rinceaux enroulés.

E. **125**. — **Hanap**, *vase à boire. Cristal de roche. Montures d'or émaillé semblables à celles de l'aiguière inscrite sous le n° 87.* XVIe *siècle, règne de François I.*

H. 0,155. — L. 0,240.

La coupe formant le corps du vase et représentant un poisson est taillée dans un bloc de cristal dont l'éclat et la pureté de l'eau sont extrêmement rares. La partie supérieure du poisson est un couvercle mobile; lorsqu'il est enlevé le liquide qu'on verse dans le corps trouve une ouverture suffisante, et pour boire les lèvres s'appliquent à l'orifice pratiqué à l'extrémité de la queue.

N° 193 de l'Inventaire des Bijoux de la Couronne. 1791.

E. **126**. — **Hanap**. *Cristal de roche gravé. Montures d'or émaillé.* XVIe *siècle, règne de François I.*

H. 0,185. — L. 0,220.

La coupe est l'imitation d'une coquille; le dauphin,

en ronde bosse, placé à l'origine des côtes qui la composent, n'est pas un simple motif d'ornement : il est évidé à l'intérieur, le petit vase en balustre qui le surmonte est mobile et pouvait être remplacé par un entonnoir dans lequel se versait un liquide. Si l'on remarque les petits appendices perforés dont l'un est ajusté dans la gueule du dauphin et, les autres, au nombre de sept, sont disposés sur le bord de la plinthe qui enveloppe le haut de la coquille, l'on se rendra compte que cette monture d'or émaillé est une sorte de réservoir : le liquide versé dans le corps du dauphin s'échappe en un mince filet par la gueule, et le trop plein se répandant dans l'intérieur de la monture, en sort par les sept petites lances que nous avons indiquées ; elles livrent passage aux jets du liquide qui se précipitent et s'entrecroisent, de façon que la coupe est promptement remplie. Les deux mains de celui qui voulait boire pouvaient saisir commodément les anses rapportées, taillées en ronde bosse, représentant des sirènes. L'extrémité de la coquille est d'ailleurs disposée pour recevoir les lèvres et arrondie afin que le liquide réuni soit dirigé facilement. Le pied est rapporté.

N° 254 de l'Inventaire des Bijoux de la Couronne. 1791.

E. **127**. — **Nef**. *Cristal de roche orné de gravures. Montures d'or émaillé.* XVIe *siècle, règne de François I.*

L. 0,280. — L. 0,120.

Le corps du vase est taillé dans un seul morceau ; les deux anses sont rapportées ; le pied en balustre, d'un autre temps et d'un autre art, a été ajouté et, par la pensée, doit en être distrait. Les intailles représentent des épisodes du déluge : l'arche sainte, quelques points élevés de la terre où les eaux n'ont pas encore atteint. Des émaux posés sur l'or de la base imitent des pierreries.

N° 226 de l'Inventaire des Bijoux de la Couronne. 1791.

E. **128.** — **Plateau.** *Cristal de roche gravé. Montures d'argent doré.* XVIIe *siècle, règne de Henri IV.*

L. 0,490. — L. 0,395.

Il se compose d'un bassin ovale et de huit plaques réunies à l'entour pour en former le bord. Les gravures sont de légers branchages. Les montures qui encadrent les cristaux sont des moulures sans ornements rattachées par des clous dorés qui simulent des fleurettes épanouies.

N° 217 de l'Inventaire des Bijoux de la Couronne. 1791.

E. **129.** — **Plateau.** *Cristal de roche gravé.* XVIIe *siècle, règne de Henri IV.*

L. 0,295. — L. 0,240.

Il est d'une eau très-pure ; quatre motifs de branchages ont été gravés sur les bords, pour cacher de légers défauts.

N° 336 des Inventaires du Louvre.

E. **130.** — **Plateau.** *Cristal de roche gravé. Montures d'argent doré.* XVIIe *siècle, règne de Henri IV.*

L. 0,240. — L. 0,205.

Il est composé d'une partie ovale qui forme le milieu et de huit plaques dentelées, rassemblées à l'entour.

Les pieds de bronze doré, ajoutés en dessous du plateau, sont de travail moderne.

Légué aux Musées impériaux par M. Théodore Dablin, 1861.

E. **131.** — **Plateau**. *Plaques de cristal de roche, attaches de cuivre doré.* XVII^e *siècle, règne de Louis XIII.*

L. 0,480. — L. 0,395.

N° 217 de l'Inventaire des Bijoux de la Couronne. 1791.

E. **132.** — **Plateau.** *Cristal de roche.* XVII^e *siècle, règne de Louis XIV.*

D. 0,215.

Circulaire. La partie centrale est disposée pour recevoir une aiguière.

E. **133.** — **Plateau**. *Cristal de roche.* XVII^e *siècle, règne de Louis XIV.*

H. 0,025. — L. 0,100.

Ovale, composé de huit lobes.
Le petit pied qui le porte est taillé dans la masse; quelques oiseaux sont gravés, pour cacher des défauts.

E. **134.** — **Plateau.** *Cristal de roche. Montures d'argent doré.* XVIII^e *siècle, règne de Louis XV.*

L. 0,145. — L. 0,108.

Ovale au centre, octogone sur ses bords qui sont cannelés.

E. **135.** — **Seau à rafraîchir.** *Cristal de roche gravé. Anse et montures d'argent doré; filigranes.* XVII^e *siècle, règne de Louis XIV.*

H. 0,150. — D. 0,115.

La surface est taillée à seize pans. Une figure de femme ayant sur la main un oiseau, ailleurs un amour qui vole, soufflant dans une trompette, de place en

place quelques oiseaux. Des insectes sont disposés pour cacher par la gravure les défauts du cristal. Le seul ornement décoratif est la frise de rinceaux qui enveloppe le bord du seau.

N° 206 de l'Inventaire des Bijoux de la Couronne. 1791.

E. **136**. — **Seau**. *Cristal de roche orné de gravures. L'anse est d'or.* XVII^e *siècle, règne de Louis XIV.*

H. 0,120. — L. 0,095.

Le sujet des gravures est un génie voltigeant dans les airs et qui présente une fleur à une jeune femme vêtue d'un costume théâtral.

N° 279 de l'Inventaire des Bijoux de la Couronne. 1791.

E. **137**. — **Seau**. *Cristal de roche gravé. L'anse est d'argent doré, avec filigranes.*

H. 0,100. — D. 0,125.

Il est composé de huit lobes renflés à la base et festonnés sur le bord. Les gravures qui décorent le fond du seau représentent des enfants nus et des femmes en costumes mythologiques se jouant dans un lieu planté d'arbres.

N° 171 de l'Inventaire des Bijoux de la Couronne. 1791.

E. **138**. — **Tasse**. *Cristal de roche. Pierres fines incrustées. Travail oriental,* XVI^e *siècle.*

H. 0,068. — D. 0,084.

Neuf saphirs, sept grenats, deux émeraudes, reliées par des filets d'or forment un réseau sur le cristal; de place en place sont des oiseaux, de très-petite proportion, enluminés par des émaux.

N° 334 des Inventaires du Louvre.

— E. **139**. — **Tasse**. *Cristal de roche gravé.* XVIᵉ *siècle, règne de Henri II.*

H. 0,062. — D. 0,084.

Circulaire, arrondie à la base sur laquelle sont taillés des godrons doubles et délicats. trois légères guirlandes, dont les attaches sont posées sur le bord de la tasse, font valoir la beauté du cristal qu'elles ne surchargent pas.

E. **140**. — **Tasse**. *Cristal de roche gravé.* XVIIᵉ *siècle. règne de Henri IV.*

H. 0,050. — L. 0,130.

Ovale, composée de quatre lobes. Les deux anses sont taillées dans la masse. Les ornements formés de rinceaux sont réunis sur la partie inférieure de la tasse.

N° 285 de l'Inventaire des Bijoux de la Couronne. 1791.

— E. **141**. — **Urne**, *montée sur un pied en balustre. Cristal de roche gravé. Montures d'or émaillé.* XVIᵉ *siècle, règne de Charles IX.*

H. 0,205. — D. 0,065.

Les gravures représentent l'amour nu, ailé, portant un carquois, ayant dans la main gauche une torche allumée; il est en outre désigné par le mot ΕΡΩΣ. Un vieillard agenouillé, l'implore pour obtenir quelques-unes des flammes qui brûlent sur l'autel du jeune Dieu. Au-dessus du groupe et de l'autel sont tracés les mots : SÆPE ANIMO CURAS DEDIT HUMOR AMARUS AMARAS. [Souvent une humeur amère a causé à l'âme des soucis amers.] La petite figure en ronde bosse et émaillée qui surmonte le bouton du couvercle représente un compagnon de Bacchus.

N° 260 de l'Inventaire des Bijoux de la Couronne. 1791.

E. 142. — **Urne**, *montée sur un pied en balustre. Cristal de roche gravé. Figurine d'argent doré.* XVI° *siècle, règne de Henri III.*

H. 0,205. — D. 0,070.

La petite urne est ornée de godrons ; le pied sur lequel sont gravés des rinceaux est rapporté. La statuette qui surmonte le couvercle du vase représente une nymphe de la mer.

N° 470 de l'Inventaire des Bijoux de la Couronne. 1791.

E. 143. — **Vase** *en forme de nautile. Cristal de roche. Montures d'or émaillé.* XVI° *siècle, règne de François I.*

H. 0,380. — L. 0,260.

Le pied et la tête de dragon, taillée en ronde bosse, qui est ajustée à la partie la plus élevée du vase, sont rapportés. Les émaux apposés sur les cercles d'orfévrerie imitent des pierreries.

N° 153 de l'Inventaire des Bijoux de la Couronne. 1791.

E. 144. — **Vase** (petit). *Cristal de roche orné de gravures. Montures d'or émaillé.* XVI° *siècle, règne de François I.*

H. 0,093.

La forme est ovoïde. Les quatre figures de femmes, gravées en intaille sur le corps du vase représentent les Vertus chrétiennes : la Prudence est appuyée sur un piédestal ; la Force maintient les deux parties d'une colonne brisée ; la Foi porte un calice et s'attache à une croix ; l'Espérance élève ses regards vers des rayons célestes.

N° 267 de l'Inventaire des Bijoux de la Couronne. 1791.

E. **145**. — **Vase**. *Cristal de roche gravé. Montures d'or émaillé*, XVIe siècle, règne de Charles IX.

H. 0,390. — D. 0,180.

Les anses figurant des serpents fabuleux sont taillées dans la masse ; les goulots formés par des mascarons grotesques sont rapportés. Sur le couvercle hémisphérique et sur la partie inférieure du vase, sont répétés des godrons et des ornements du dessin le plus élégant et d'une exécution parfaite, dans le goût arabesque qui fut de mode en Italie dans la seconde moitié du seizième siècle. Les deux compositions gravées sur le milieu de chaque côté sont empruntées à l'histoire du peuple de Dieu : l'une représente Judith après le meurtre d'Holopherne et l'autre la chaste Suzanne surprise au bain par deux vieillards. Les montures d'orfévrerie sont d'une finesse exquise : des moulures délicates entourent le col, le pied du vase et le bord du couvercle ; l'or bruni dont elles sont formées est rehaussé d'émail noir et de quelques émaux blancs ; par un heureux contraste, toutes les couleurs d'émaux sont distribuées et confondues sur les mascarons, les chimères, les guirlandes de fleurs et fruits d'or mat et ciselé, qui décorent la partie supérieure du vase. Ajoutons que nous trouvons la même richesse dans l'ornementation, la ciselure découpée et l'émaillerie du gracieux bouton qui termine le faîte du couvercle.

N° 186 de l'Inventaire des Bijoux de la Couronne. 1791.

E. **146**. — **Vase** *Cristal de roche gravé*. XVIIe siècle, règne de Louis XIII.

H. 0,085. — D. 0,075.

La forme est imitée d'une de celles qui ont été répandues par les porcelaines de la Chine. Une sirène et quelques oiseaux chimériques, mêlés à des rinceaux, sont gravés sur la panse et près de l'orifice du vase.

N° 207 de l'Inventaire des Bijoux de la Couronne. 1791.

E 147. — Vase à fleurs. *Cristal de roche. Attaches d'argent doré.* XVIIᵉ siècle, règne de Louis XIV.

H. 0,240. — L. 0,335.

Vingt-quatre côtes sont taillées sur la surface antérieure et sont doublées à la base par des canaux ; un cercle orné d'olives entoure le haut du vase et est répété au-dessous des premières attaches des anses. Les deux anses en consoles, décorées de feuillages sont rapportées.

N° 284 des Inventaires du Louvre.

E. 148. — Vase. *Cristal de roche gravé. Forme cylindrique.* XVIIᵉ siècle, règne de Louis XIV.

H. 0,145. — D. 0,095.

Des rinceaux, dans lesquels sont entremêlés des trophées et des carquois, décorent le bord supérieur du vase ; des vagues sont gravées autour de la base, et sur les vagues, Neptune, des tritons, des dauphins, des vaisseaux.

N° 157 de l'Inventaire des Bijoux de la Couronne. 1791.

E. 149. — Vase à fleurs. *Cristal de roche, avec quelques gravures. Les attaches des anses sont d'argent doré.* XVIIᵉ siècle, règne de Louis XIV.

H. 0,240. — L. 0,240.

Les deux anses, figurant des dragons, et le pied sont rapportés. Quelques figures chimériques sont gravées en petit nombre pour cacher les défauts de la partie supérieure composée de seize pans, et en plus grand nombre, pour décorer la base du vase.

N° 249 de l'Inventaire des Bijoux de la Couronne. 1719.

E. 150. — **Vase à fleurs.** *Cristal de roche gravé. Monture d'argent doré.* XVIIᵉ *siècle, règne de Louis XIV.*

H. 0,200. — L. 0,110.

La forme est celle d'un verre à boire, ovale à seize pans, dans le haut; la partie inférieure recourbée; le pied à balustre écrasé. Quelques figures allégoriques, quelques têtes ailées sont mêlées aux rinceaux gravés sur le bord du vase, et surtout sur le fond. Deux tenons taillés sur les côtés indiquent que le vase avait été disposé pour recevoir des anses d'orfévrerie qui n'ont pas été faites.

E. 151. — **Verre à boire.** *Cristal de roche. Montures d'or émaillé.* XVIᵉ *siècle, règne de François I.*

H. 0,220. — D. 0,127.

Trois figures de femmes, debout, demi-nues, sont gravées sur le contour du calice, alternant avec trois motifs de rinceaux élégants, qui sont répétés en bordure; elles représentent les nymphes de Pomone, de Flore et de Diane.

La jonction du pied avec le calice est cachée par une agrafe d'orfévrerie offrant un mélange de ciselures et d'émaux; ceux qui sont posés sur l'anneau inférieur imitent des pierreries.

Nº 272 de l'Inventaire des Bijoux de la Couronne. 1791.

E. 152. — **Verre à boire.** *Cristal de roche orné de gravures. Montures d'or émaillé.* XVIᵉ *siècle, règne de François I.*

H. 0,144. — D. 0,122.

Les figures en termes qui sont gravées en intaille sur quatre des divisions ou lobes représentent alternativement des satyres, compagnons de Vertumne et

des Nymphes, suivantes de Flore. Des guirlandes de fruits et de fleurs sont suspendues de l'un à l'autre. Les émaux qui rehaussent l'orfévrerie imitent des rubis, des émeraudes et des saphirs.

N° 244 de l'Inventaire des Bijoux de la Couronne. 1791.

E. **153**. — **Verre à boire**. *Cristal de roche gravé. Attache d'or émaillé.* XVI^e *siècle, règne de Charles IX.*

H. 0,205. — L. 0,075.

Le pied, en balustre, est rapporté. Les deux figures gravées sur la partie du verre comprise entre les guirlandes de fruits qui en décorent le bord, et les godrons élégants taillés à la base, représentent Venus et Adonis.

N° 277 de l'Inventaire des Bijoux de la Couronne. 1791.

E. **154**. — **Verre à boire**. *Cristal de roche gravé. Le pied d'or.* XVI^e *siècle, règne de Henri III.*

H. 0,820. — L. 0,068.

La forme, ovale et très-resserrée, est composée de six lobes. Les gravures, qui sont des groupes de fruits suspendus en guirlandes, sont disposées sur les côtés aux places où pourraient être deux anses. Le petit soubassement qui supporte le verre est d'un galbe délicat et les feuillages qui le décorent sont finement ciselés.

N° 280 de l'Inventaire des Bijoux de la Couronne. 1791.

E. **155**. — **Verre à boire**. *Cristal de roche gravé. Montures d'or.* XVII^e *siècle, règne de Louis XIII.*

H. 0,080. — L. 0,065.

N° 280 de l'Inventaire des Bijoux de la Couronne. 1791.

E. **156.** — **Vase à boire**. *Cristal de roche gravé. Montures d'argent doré.* XVIIe *siècle, règne de Louis XIV.*

H. 0,200. — L. de l'orifice 0,085.

La forme est piramydale et hexagone. Les gravures sont composées d'oiseaux et de festons.

N° 279 de l'Inventaire des Bijoux de la Couronne. 1791.

E. **157.** — **Verre à fleurs**. *Cristal de roche gravé. Attache d'argent doré.* XVIIe *siècle, règne de Louis XIV.*

H. 0,200. — L. 0,075.

La forme est composée de six pans coupés. Le pied est rapporté. Les gravures, en broderie, sont disposées sur le bord et à la base.

E. **158.** — **Verre à boire**. *Cristal de roche. Attache d'argent doré.* XVIIe *siècle, règne de Louis XIV.*

H. 0,150. — L. 0,068.

Il est à huit pans. Le pied, en balustre, est rapporté.

N° 500 de l'Inventaire des Bijoux de la Couronne. 1791.

E. **159.** — **Vase à boire**. *Cristal de roche, taillé à godrons. Monture de cuivre découpé et doré.* XVIIe *siècle, règne de Louis XIV.*

H. 0,120. — D. 0,090.

N° 182 de l'Inventaire des Bijoux de la Couronne. 1791.

GRENAT.

E. **160.** — **Soucoupe**. *Grenat syrien.* XVIe *siècle.*

H. 0,020. — D. 0,058.

N° 117 de l'Inventaire des Bijoux de la Couronne. 1791.

E. 161. — **Tasse.** *Grenat syrien.* XVI° siècle.

H. 0,040. — D. 0,052.

N° 118 de l'Inventaire des Bijoux de la Couronne. 1791.

JADE.

E. 162. — **Boîte.** *Jade oriental. Incrustations d'or. Travail persan.* XVI° siècle.

H. 0,050. — D. 0,090.

Le couvercle de la boîte était enrichi de pierres fines dont la place est indiquée par les mêmes intailles que nous signalerons sur la coupe portant le n° 162.

N° 114 de l'Inventaire des Bijoux de la Couronne. 1791.

E. 163. — **Bol.** *Jade oriental.* XVII° siècle.

H. 0,055. — Long. 0,150. — Larg. 0,050.

La forme est ovale et composée de huit lobes. Quelques palmettes sont gravées sur la base à l'extérieur.

N° 97 de l'Inventaire des Bijoux de la Couronne. 1791.

E. 164. — **Coupe.** *Jade oriental. Incrustations d'or. Travail persan.* XVI° siècle.

H. 0,040. — D. 0,150.

Le jade est de nuance olivâtre, foncée. Un bouton saillant marque le centre de la coupe qui, dans la partie correspondante, à l'extérieur, a été préparée pour recevoir un pied. Les incrustations d'or qui décorent le revers sont achevées, mais les six réseaux dont elles sont composées, encadrent un nombre égal de motifs d'ornements qui ne sont que gravés et ont été disposés pour des incrustations en relief et des agencements de pierres fines semblables à ceux que nous pouvons voir sur les tasses portant les n°os 180 et 181.

N° 112 de l'Inventaire des Bijoux de la Couronne. 1791.

E. **165**. — **Coupe**. *Jade de Hongrie. Montures d'or émaillé.* XVIe *siècle, règne de Henri III.*

H. 0,230. — Long. 0,245. — Larg. 0,170.

La figure de femme dont le buste en ronde bosse s'élève au-dessus de la coupe, est une sirène, et les extrémités composées de deux queues de poissons recourbées, se mêlent aux feuillages taillés sur la partie semi-circulaire du vase ; un mascaron grotesque décore l'extrémité opposée qui se rétrécit en se prolongeant. Quatre petits termes adossés sont à demi-engagés dans le pied rapporté. Les vignettes enlevées, en or sur l'émail noir du cercle entourant la patte, sont finement tracées.

N° 101 de l'Inventaire des Bijoux de la Couronne. 1791.

E. **166**. — **Coupe**. *Jade oriental. Montures d'or émaillé, enrichies de rubis.* XVIe *siècle, règne de Henri IV.*

H. 0,155. — D. 0,145.

Le pied en balustre et la patte sont rapportés. Les montures sont des lignes de feuillages uniformément émaillés de blanc que rehaussent un léger ton rose et quelques touches noires. Les rubis bien posés font valoir tout à la fois l'émail opaque et le jade, qui est transparent, plus que cette pierre ne l'est habituellement, en raison de la nuance douce et de l'épaisseur très-réduite de la coupe.

N° 103 de l'Inventaire des Bijoux de la Couronne. 1791.

E. **167**. — **Coupe**. *Jade de Hongrie. Montures d'argent doré.* XVIIe *siècle, règne de Louis XIV.*

H. 0,150. — Long. 0,230. — Larg. 0,240.

La forme imite une coquille composée de cinq lobes. Le pied à balustre et la patte sont rapportés et taillés

dans des jades qui diffèrent entre eux et ne ressemblent pas à celui dont est formée la coupe.

N° 84 de l'Inventaire des Bijoux de la Couronne. 1791.

— E. **168**. — **Coupe**. *Jade oriental. Montures d'argent doré.* XVII^e *siècle, règne de Louis XIV.*

H. 0,135. — D. 0,150.

La tasse de jade est une rosace formée de douze lobes dont les sections convergent et se confondent au centre. Deux masques de femme, agrafés aux places qui habituellement reçoivent des anses, un pied composé par la réunion de trois consoles que relient des guirlandes, un groupe de trois palmettes marquant le centre et posant, comme les griffes des consoles, sur un soubassement triangulaire, sont les motifs d'un travail d'orfévrerie ciselée qui peut être étudié comme un type pur de tous mélanges.

N° 100 de l'Inventaire des Bijoux de la Couronne. 1791.

E. **169**. — **Coupe**. *Jade de Hongrie. Montures d'or.* XVII^e *siècle.*

H. 0,120. — D. 0,135.

Le pied en balustre et la patte sont rapportés.

N° 96 de l'Inventaire des Bijoux de la Couronne. 1791.

— E. **170**. — **Drageoir**. *Jade de Hongrie. Montures d'or émaillé, enrichies de rubis et perles fines.* XVI^e *siècle, règne de Henri II.*

H. 0,220. — Long. 0,280. — Larg., avec les anses, 0,330.

La forme est trilobée, les ornements taillés sont mêlés de feuillages et d'enroulements : deux mascarons accusent les extrémités. Les cercles qui contournent le couvercle et le pied sont d'argent doré avec des appliques découpées et émaillées. Les anses qui sont

formées par des figures de sirènes et le petit vase composé d'ornements à jour, posé comme un bouton au milieu du couvercle, sont d'or et rehaussés de couleurs émaillées.

N° 510 de l'Inventaire des Bijoux de la Couronne. 1791.

— E. **171**. — **Drageoir**. *Jade de Hongrie. Montures d'argent doré avec appliques d'or émaillé, enrichies de rubis et de perles fines.* XVIe *siècle, règne de Henri II.*

H. 0,200. — Long. 0,340. — Larg. 0,200.

La forme est celle d'une nacelle.
Les ornements taillés sont de grands feuillages et, aux extrémités, des mascarons vigoureusement dessinés. Des tenons avaient été pratiqués pour recevoir des anses qui ont été détachées ; un bouton d'orfèvrerie qui a disparu surmontait le couvercle.

N° 511 de l'Inventaire des Bijoux de la Couronne. 1791.

E. **172**. — **Drageoir**. *Jade de Hongrie. Montures d'argent doré, avec appliques d'or émaillé.* XVIIe *siècle, règne de Henri IV.*

H. 0,250. — Long. 0,290. — Larg. 0,180.

La forme de la coupe est l'imitation libre d'une coquille allongée ; une volute accuse l'une des extrémités et des feuillages sont taillés sur les cinq lobes dont est composé le vase. Le pied est rapporté : une figure en ronde bosse lourdement taillée et terminée par des feuillages porte la coupe dans l'attitude que les sculpteurs donnent à Atlas supportant le monde. Les émaux posés sur or sont le vert transparent et le blanc opaque rehaussé de rose et de noir.

N° 88 de l'Inventaire des Bijoux de la Couronne. 1791.

— E. **173.** — **Drageoir**. *Jade de Hongrie. Montures d'argent doré, enrichies de camées sur corail et de pierres fines.* XVIIe *siècle, règne de Louis XIV.*

H. 0,386. — Long. 0,330. — Larg. 0,190.

La forme est l'imitation libre et peu déterminée d'une coquille allongée; un aigle en ronde bosse est ajusté sur le globe se détachant d'une partie recourbée qui accuse l'une des extrémités du vase; des feuillages décorent l'intérieur de la coupe; le pilastre et la patte sont rapportés.

Les têtes vues de profil qui sont taillées sur quatre morceaux de corail, sont des reproductions modernes de camées représentant des Césars. Les pierres fines ajustées sur les montures sont des améthystes, des topazes, des péridots; elles sont entremêlées de turquoises.

N° 93 de l'Inventaire des Bijoux de la Couronne. 1791.

— E. **174.** — **Jatte**. *Jade de Hongrie.* XVIIe *siècle.*

H. 0,068. — L. 0,282. — Larg. 0,228.

Elle est composée de douze lobes dont les arêtes se perdent vers le centre.

N° 86 de l'Inventaire des Bijoux de la Couronne. 1791.

— E. **175 et 176.** — **Plateau** et **Tasse**. *Jade oriental. Travail persan.*

Plateau. — D. 0,160.
Tasse. — H. 0,060. — D. 0,140.

Le centre du plateau est décoré d'une rosace composée de deux guirlandes de feuillages.

Sur le bord de la tasse est gravée une ligne de caractères persans, divisée en versets.

— E. **177.** — **Soucoupe**. *Jade oriental. Montures et incrustations d'or. Travail persan.* XVIe *siècle.*

H. 0,035. — Long. 0,110. — Larg. 0,120.

Les perles colorées qui sont ajustées dans les fleu-

rettes et les feuillages dont se composent les tiges recouvrant, comme un réseau, toute la surface antérieure de la soucoupe, sont des pâtes de verre translucides.

N° 105 de l'Inventaire des Bijoux de la Couronne. 1791.

E. **178**. — **Soucoupe**. *Jade oriental.*

H. 0,030. — D. 0,150.

N° 111 de l'Inventaire des Bijoux de la Couronne. 1791.

E. **179**. — **Soucoupe**. *Jade oriental.*

H. 0,016. — D. 0,079.

N° 113 de l'Inventaire des Bijoux de la Couronne. 1791.

E. **180**. — **Tasse**. *Jade oriental. Incrustations d'or avec rubis enchâssés. Travail persan.* XVI° *siècle.*

H. 0,050. — D. 0,090.

Le jade est de nuance olivâtre, douce et pâle. Le dessin disposé en réseau est composé de tiges, de feuilles et de fleurs dont les rubis forment le centre et imitent la coloration.

N° 110 de l'Inventaire des Bijoux de la Couronne. 1791.

E. **181**. — **Tasse**. *Jade oriental. Incrustations d'or avec rubis enchâssés. Travail persan.* XVI° *siècle.*

H. 0,045. — D. 0,085.

Le jade est d'un vert presque noir. Les inscriptions sont dans le goût arabesque. Les rubis disposés en croix forment sur les milieux quatre rosaces de sept et sur le bord quatre groupes de trois; ils sont sertis d'or guilloché.

N° 109 de l'Inventaire des Bijoux de la Couronne. 1791.

E. **182**. — **Urne.** *Jade de Hongrie. Montures d'argent doré.* XVIe *siècle, règne de François I.*

H. 0,170. — D. 0,090.

Le vase élégamment dessiné est taillé avec finesse ; les ornements composés de godrons et de feuillages sont réunis sur le fond du vase et répétés sur le couvercle. Le soubassement, d'argent doré, est profilé avec goût et le bouton qui surmonte le couvercle a de très-justes proportions.

N° 85 de l'Inventaire des Bijoux de la Couronne. 1791.

JASPES.

E. **183**. — **Aiguière.** *Jaspe sanguin. L'anse est d'argent doré, enrichie de rubis et de deux perles.* XVIe *siècle, règne de Henri III.*

H. 0,175. — L. 0,165.

Le goulot est rapporté et fixé à la panse par un mascaron. Le bassin ou plateau dont ce petit vase était l'aiguière, est inscrit sous le n° 000.

N° 457 de l'Inventaire des Bijoux de la Couronne. 1791.

E. **184**. — **Amphore.** *Jaspe vert. Montures d'or émaillé.* XVIIe *siècle, règne de Louis XIII.*

H. 0,130. — D. 0,130.

Le jaspe d'un grain très-fin est demi transparent ; les deux anses ornées de feuillages sont taillées dans la masse. Le couvercle du vase, le cercle entourant l'orifice dans lequel il s'ajuste, de même qu'un soubassement formant pied sont d'or et d'un travail d'émaillerie particulier : ce sont des émaux de toutes les couleurs

qui imitent des pierreries, apposés par larges touches, comme une diaprure, sur un fond d'or monochrome.

N° 451 de l'Inventaire des Bijoux de la Couronne. 1791.

E. **185.** — **Bassin.** *Jaspe vert. Le soubassement d'argent doré.* XVI⁰ *siècle, règne de Henri III.*

H. 0,190. — Long. 0,580. — Larg. 0,330.

Ce beau morceau de jaspe vert, à taches rouges, est le plus grand qui soit connu. Sans connaître aucun document écrit, à l'appui de notre opinion, nous pensons qu'il a été offert en présent à Henri III, comme roi de Pologne : une couronne est gravée à l'une des extrémités du bassin ; c'est un cercle, orné de fleurons fermé de huit diadèmes surmontés d'un globe cintré et sommé d'une croix ; c'est la couronne de Pologne ; au dessous est gravé un chiffre composé de la lettre R, entre les deux jambages de la lettre H, nous lisons : HENRICUS REX. Les mascarons taillés sur les côtés du bassin, la figure ailée qui est sculptée à l'une des extrémités, l'écusson dont nous avons indiqué le chiffre et la couronne, qui se voit à l'autre, n'ont plus l'élégance de dessin qui caractérise les œuvres précédemment décrites.

N° 463 de l'Inventaire des Bijoux de la Couronne. 1791.

E. **186.** — **Boîte de toilette.** *Jaspe sanguin. Garniture d'or émaillé.* XVI⁰ *siècle, règne de Charles IX.*

H. 0,120. — Long. 0,095. — Larg. 0,060.

La forme est celle d'un verre à boire aplati, et c'est le couvercle qui nous fait connaître que cet objet finement taillé et décoré de cannelures très-délicates, n'a pu servir que comme une boîte.

N° 503 de l'Inventaire des Bijoux de la Couronne. 1791.

E. **187**. — **Coffret**, *composé de six plaques de jaspe vert. Les montures sont d'argent doré.* XVIe *siècle, règne de Henri IV.*

H. 0,110. — Long. 0,165. — Larg. 0,130.

Les plaques sont uniformément enchâssées dans des cadres rectangulaires que décorent des oves.

L'ornementation principale du coffret consiste dans la disposition des angles : l'on voit à chacun d'eux une figure en ronde bosse d'un guerrier, costumé à l'antique, debout, sur un piédestal qui se confond avec le soubassement supporté par quatre tortues.

N° 401 de l'Inventaire des Bijoux de la Couronne. 1791.

E. **188**. — **Coupe**. *Jaspe de Sicile. Montures d'or émaillé.* XVIe *siècle, règne de François I.*

H. 0,190. — Long. 0,135. — Larg. 0,105.

La jaspe offre cette particularité que des tons gris variés se mêlent à des colorations orangées et sanguines. Le travail du lapidaire diffère de la taille habituelle par les dessins de broderie profondément gravés au trait sur la partie basse de la coupe, sur le pied en balustre, sur la patte bombée et surélevée. Deux motifs d'orfèvrerie, d'un goût et d'une exécution entièrement opposés, peuvent être étudiés sur cette coupe. L'agrafe émaillée qui rattache le calice au balustre aura été ajoutée à l'époque où les travaux de Benvenuto Cellini en France ont formé une école.

N° 221 de l'Inventaire des Bijoux de la Couronne. 1791.

E. **189**. — **Coupe**. *Jaspe oriental. Montures d'or émaillé.* XVIe *siècle, règne de François I.*

H. 0,083. — L. 0,165.

La couleur aventurinée du jaspe, mêlée de tons pourpres et de veines blanches translucides, est parti-

culièrement rare. La coupe, taillée avec beaucoup d'art se distingue, par sa légèreté, par la netteté des arêtes, par l'amincissement des bords. Le pied en balustre et la patte sont rapportés. Les montures d'or émaillé sont de la nature de celles que nous indiquerons en décrivant le vase inscrit sous le n° 231, dont l'orfévrerie est attribuée à Benvenuto Cellini. C'est le même goût et c'est la même exécution.

N° 346 de l'Inventaire des Bijoux de la Couronne. 1791.

— E. **190**. — **Coupe**. *Jaspe. Montures d'or émaillé.* XVIe *siècle, règne de François I.*

H. 0,100. — D. 0,170.

La coupe circulaire et le pied qui est rapporté sont taillés dans un jaspe que distinguent les grandes veines blanches liserées d'un rouge sanguin très-vif qui se découpent nettement sur le fond sombre, mêlé de tons bruns et aventurinés. Les couples de serpents qui forment les anses sont travaillés au ciseau ; quelques émaux simulent des pierreries sur l'anneau et sur le cercle qui enchâssent le pied.

N° 494 de l'Inventaire des Bijoux e la Couronne. 1791.

— E. **191**. — **Coupe**. *Jaspe vert fleuri. Montures d'or émaillé.* XVIe *siècle, règne de François I.*

H. 0,150. — Long. 0,110.

Elle se compose d'une tasse oblongue dont la taille imite un coquillage, d'un pied en balustre dans lequel sont évidés des canaux, d'une patte bombée sur laquelle sont tracées les divisions d'une coquille. L'orfévrerie est en rapport avec les motifs de la taille : ce sont des sirènes et des dauphins, ciselés et émaillés qui accompagnent les ornements placés entre la coupe et le pied, pour en cacher la jonction ; l'intention est encore plus marquée dans le sujet du petit groupe en ronde

bosse, posé en surélévation sur le bord de la coupe : Neptune et Amphitrite y sont représentés ; ces figurines sont ciselées avec beaucoup de finesse ; les chevelures, le trident et une légère draperie ont été ménagés dans la couleur naturelle de l'or, et l'émail blanc dont sont revêtues les chairs, en opposition avec la nuance foncée du jaspe, donne au groupe toute l'importance qu'a recherchée l'artiste.

N° 478 de l'Inventaire des Bijoux de la Couronne. 1791.

E. **192**. — **Coupe**. *Jaspe vert. Travail italien.* XVIe *siècle.*

H. 0,075. — Long. 0,190. — Larg. 0,110.

De forme ovale, elle est composée de douze lobes qui convergent vers le centre.

N° 498 de l'Inventaire des Bijoux de la Couronne. 1791.

E. **193**. — **Coupe**. *Jaspe vert. Travail italien.* XVIe *siècle.*

H. 0,070. — Long. 0,170. — Larg. 0,110.

De forme ovale, elle est composée de huit lobes qui convergent vers le centre. La base est disposée pour être ajustée sur un pied.

N° 464 de l'Inventaire des Bijoux de la Couronne. 1791.

E. **194**. — **Coupe**. *Jaspe vert. Travail italien.* XVIe *siècle.*

H. 0,090. — Long. 0,175. — Larg. 0,135.

La forme oblongue est l'imitation d'une coquille lobée. La base est disposée pour être ajustée sur un pied.

N° 474 de l'Inventaire des Bijoux de la Couronne. 1791.

E. **195**. — **Coupe**. *Jaspe vert taché de nuances rouges et orangées. Travail italien.* XVIᵉ *siècle.*

<div align="center">H. 0,030. — Long. 0,160. — Larg. 0,090.</div>

De forme ovale, elle est composée de douze lobes qui convergent vers le centre, les deux qui occupent les milieux des longs côtés étaient recourbés à l'intérieur, en sens contraire de tous les autres.

N° 468 de l'Inventaire des Bijoux de la Couronne. 1791.

E. **196**. — **Coupe**. *Jaspe vert, agaté. Attache du pied d'argent doré.* XVIᵉ *siècle.*

<div align="center">H. 0,045. — Long. 0,160. — Larg. 0,100.</div>

Très-délicatement taillée, de forme ovale, allongée ; composée de huit lobes qui convergent vers le centre ; décorée en dessous de godrons. Le pied ovale est rapporté.

N° 502 de l'Inventaire des Bijoux de la Couronne. 1791.

E. **197**. — **Coupe**. *Jaspe fleuri. Montures du pied d'or émaillé.* XVIᵉ *siècle, règne de Henri II. (Une patte de cuivre doré, tout à fait moderne, a été ajoutée pour soutenir la coupe.)*

<div align="center">H. 0,160. — Long. 0,165. — Larg. 0,165.</div>

Le jaspe dont est formé la coquille est d'un côté vert et sanguin, et de l'autre mêlé de tons verts, bruns et violacés. La patte, rapportée, est de jaspe vert. Les deux attaches d'or du pied, exécutées par un orfèvre du XVIᵉ siècle, sont rehaussées d'émail blanc et d'émail rouge.

E. **198**. — **Coupe**. *Jaspe vert. Montures d'or émaillé.* XVIᵉ *siècle, règne de Charles IX.*

<div align="center">H. 0,125. — D. 0,105.</div>

Les jaspes dans lesquels sont taillés, très-délicate-

ment, la tasse, le pied, le couvercle surmonté par un bouton, sont du grain le plus fin et demi-transparents. La monture, du XVIe siècle, très-simple et parfaitement exécutée, consistait dans les cercles d'or cannelés et dont les canaux sont incrustés d'émail noir, qui entourent le couvercle et la base du pied. Les petites feuilles d'or ciselé qui sont accrochées sur les flancs du couvercle ont été ajoutées, au commencement de ce siècle, pour cacher une cassure.

Nº 453 de l'Inventaire des Bijoux de la Couronne. 1791.

E. **199**. — **Coupe**. *Jaspe vert, sanguin. Montures d'or émaillé.* XVIe *siècle, règne de Charles IX.*

H. 0,130. — D. 0,095.

Le pied et la patte sont rapportés. Les montures sont des cercles d'or ou des anneaux émaillés de blanc.

Nº 470 de l'Inventaire des Bijoux de la Couronne. 1791.

E. **200**. — **Coupe**. *Jaspe agaté fleuri, oriental. Montures d'or émaillé.* XVIe *siècle, règne de Charles IX. (Le couvercle a été entouré d'un cercle d'or ciselé, sous le règne de Louis XIV).*

H. 0,140. — L. 0,145.

Le jaspe de la coupe, mêlé de vert, de rouge et de violet, est d'une rare finesse. Les émaux de la monture, du XVIe siècle, sont un modèle de dessin, de coloration parfaite et d'exécution précise.

Nº 482 de l'Inventaire des Bijoux de la Couronne. 1791.

E. **201**. — **Coupe**. *Jaspe vert à taches rouges. Montures d'or émaillé.* XVIe *siècle, règne de Henri III.*

H. 0,055. — L. 0,080.

La forme ovale se relève en bateau aux deux extrémités. La patte est rapportée. Les feuillages et la corde-

lette, dont sont composées les montures, sont rehaussés d'émail blanc.

<small>N° 485 de l'Inventaire des Bijoux de la Couronne. 1791.</small>

E. **202**. — **Coupe**. *Jaspe fleuri. Montures d'or émaillé.* XVI^e *siècle, règne de Henri III.*

<center>H. 0,120. — D. 0,105.</center>

La coupe, le pied et la patte, qui sont rapportés, ont été taillés dans un même jaspe mêlé de vert, de blanc, de rouge et de tons violacés. Les couleurs d'émaux, apposés sur les anneaux des montures sont le rouge imitant des rubis, sur fond noir rehaussé de blanc.

<small>N° 479 de l'Inventaire des Bijoux de la Couronne. 1791.</small>

E. **203**. — **Coupe**. *Jaspe agaté fleuri. Montures d'or émaillé.* XVI^e *siècle, règne de Henri III.*

<center>H. 0,065. — Long. 0,095. — Larg. 0,063.</center>

Le jaspe est mêlé de parties blanches et rosées, cristallines, de vert, de rouge vif et de tons violacés. La forme est l'imitation libre d'une coquille et le lapidaire a gravé des volutes sur la surface extérieure. L'or des montures est pointillé, avec quelques touches d'émail blanc et des feuillages émaillés en noir.

<small>N° 344 de l'Inventaire des Bijoux de la Couronne, 1791.</small>

E. **204**. — **Coupe**. *Jaspe agaté fleuri. Montures d'or émaillé.* XVI^e *siècle, règne de Henri III.*

<center>H. 0,060. — L. 0,105.</center>

Le jaspe, d'une coloration très-sombre, est mêlé de vert de plusieurs tons de rouge. La forme ovale n'est pas régulière. Le pied, à balustre, est rapporté. Sur les montures d'or pointillé, un peu d'émail rouge imitant le rubis, relie, en quatre places, des branchages noirs,

circonscrits par des lignes de perles et d'olives émaillées de blanc.

N° 481 de l'Inventaire des Bijoux de la Couronne. 1791.

E. **205**. — **Coupe**. *Jaspes verts. Montures d'or émaillé, pierres gravées.* XVI° *siècle, règne de Henri IV.*

H. 0,130. — D. 0,070.

La partie bombée du couvercle est taillée dans un jaspe demi-transparent. Le petit groupe en ronde bosse d'une femme et trois enfants nus, ciselé et émaillé sur or, représente la *Charité*. Quant à la coupe même, sa partie inférieure est seule de jaspe; la large zone dans laquelle on voit enchâssées douze pierres gravées est composée d'un émail fort épais, dont la coloration imite un jaspe vert et qui est appliqué à l'intérieur comme à l'extérieur d'une sorte de bracelet d'or. Les pierres gravées au XVI° siècle sont : une cornaline onyx, tête d'enfant, camée. Un lapis, tête d'enfant, camée. Une cornaline rouge, roi Maure, tête de profil à gauche, camée. Une agate onyx, Sabine, femme de l'empereur Hadrien, tête de profil à droite, camée. Une pâte de verre, l'Amour debout, à ses pieds un oiseau, intaille. Une améthyste, tête d'un jeune homme, profil à gauche, intaille. Une sardoine onyx à trois couches, tête de Galba, profil à droite, camée. Une cornaline rouge, Minerve, debout, intaille. Une cornaline sanguine, l'Abondance, debout, intaille. Une agate onyx, tête d'Auguste, profil à droite, camée. Un grenat, Amazone debout, intaille. Une pâte de verre, l'Amour debout, intaille. Le pied, rapporté, est de jaspe sanguin. L'émail épais dont est revêtue la portion de ce petit vase, qui est ornée de pierres gravées, a été introduite par l'orfèvre dans le cercle encadrant le couvercle et employé pour agrandir la patte de la coupe dont le milieu seulement est de jaspe fleuri.

N° 466 de l'Inventaire des Bijoux de la Couronne. 1791.

E. 210. — **Coupe.** *Jaspe fleuri. Montures d'argent doré.* XVIIIᵉ *siècle, règne de Louis XV.*

<center>H. 0,090. — Long. 0,120. — Larg. 0,060.</center>

Le jaspe est mêlé de tons gris, blancs et roux. La forme est ovale. Les montures sont faites au repoussé et ciselées.

Nº 430 de l'Inventaire des Bijoux de la Couronne. 1791.

E. 211. — **Coupe.** *Jaspe vert. Montures de cuivre doré et émaillé.* XVIIIᵉ *siècle, règne de Louis XV.*

<center>H. 0,115. — L. 0,175.</center>

La forme est celle d'un bassin de fontaine, orné de volutes, terminé par trois lobes qui facilitent et dirigent l'écoulement d'un liquide. Le pied à balustre et la patte sont rapportés. Un émail vert colore les feuillages rappliqués qui décorent la base et ce sont des gouttes d'émail bleu qui imitent des turquoises accouplées.

Nº 465 de l'Inventaire des Bijoux de la Couronne. 1791.

E. 212. — **Coupe** (Patte d'une). *Jaspe vert. Montures d'or ciselé, enrichies de roses, d'émeraudes et de rubis.* XVIIIᵉ *siècle, règne de Louis XV.*

<center>H. 0,065. — Long. 0,155. — Larg. 0,135.</center>

Des feuillages sont sculptés sur le jaspe. Le bas-relief, ciselé sur la base, représente Silène, des bacchanales et des jeux d'enfants.

La coupe dont ce fragment est seul parvenu jusqu'à nous, est connue par la description de l'inventaire de 1791 : « Coupe ronde, de jaspe vert demi-transparent; l'extérieur orné de feuilles sculptées, deux desquelles se reportent dans l'intérieur du vase, avec une monture en or représentant des feuilles enrichies de diamants, d'émeraudes, de rubis et de perles, surmontées de trois figures d'enfants d'or, qui tiennent des grappes de raisin; celui du milieu, debout, les

la patte du drageoir, a obtenu une opposition franche qui donne tout sa valeur au jaspe; sur l'émail blanc et par le travail d'une pointe, il a enlevé un léger dessin de broderie qui fait reparaître l'or; il a, de distance en distance, attaché, au moyen d'un simple fil métallique, des perles qui y semblent déposées. Les pierres fines montées en agrafes qui alternent avec les perles, sont des rubis.

N° 467 de l'Inventaire des Bijoux de la Couronne. 1791.

— **E. 215.** — **Écuelle.** *Jaspe vert. Montures d'or.* XVI° *siècle, règne de Charles IX.*

H. 0,070. — L. 0,167.

Le jaspe, demi-transparent, est délicatement taillé. Les deux anses, imitant des coquilles, sont sculptées dans la masse. La zone qui circonscrit le couvercle est rapportée; un cercle d'or uni relie les deux pièces: il fait valoir le travail au repoussé de la fleurette formant le bouton du couvercle, et la finesse des ornements découpés qui entourent comme une ceinture le corps de l'écuelle, à la hauteur des anses.

N° 449 de l'Inventaire des Bijoux de la Couronne. 1791.

E. 216. — **Gobelet.** *Jaspe vert mêlé de taches rouges et de nuances violacées.* XVII° *siècle.*

H. 0,150. — D. 0,100.

Le pied est taillé dans la masse.

N° 462 de l'Inventaire des Bijoux de la Couronne. 1791.

— **E. 217.** — **Jatte.** *Jaspe vert, agaté, à taches rouges et veines de quartz blanc. Travail italien,* XVI° *siècle.*

H. 0,055. — Long. 0,265. — Larg. 0,220.

De forme ovale, elle est composée de seize lobes qui

convergent vers le centre. La base est disposée pour être ajustée sur un pied.

<small>N° 458 de l'Inventaire des Bijoux de la Couronne. 1791.</small>

E. 218. — **Jatte**. *Jaspe vert agaté, à taches rouges. Travail italien*, XVI^e *siècle.*

<center>H. 0,055. — Long. 0,250. — Larg. 0,190.</center>

De forme ovale, elle est composée de douze lobes qui convergent vers le centre et dont les arêtes sont abattues.

<small>N° 347 de l'Inventaire des Bijoux de la Couronne. 1791.</small>

E. 219. — **Miroir**. *Travail italien.* XVI^e *siècle.*

<center>H. 0,350. — L. 0,215.</center>

Le centre est une glace de Venise, octogone, biseautée : hauteur 0,110, largeur 0,090. Une glace fabriquée dans ces dimensions était une chose rare au XVI^e siècle ; elle est encadrée dans des moulures d'ébène, incrustées de filets d'argent et posée sur un double cadre ayant la disposition monumentale d'un fronton ; des jaspes fleuris, des lapis de Perse, des agates variées sont rapportés sur les champs qui séparent les moulures d'ébène.

E. 220. — **Navette pour l'encens**. *Jaspe vert. Montures d'or émaillé.* XVI^e *siècle, règne de Charles IX.*

<center>H. 0,117. — Long. 0,135. — Larg. 0,055.</center>

Le jaspe dont sont composés la coupe, en forme de nacelle, les deux couvercles de la navette et la patte très-surélevée, est d'un grain très-fin et demi-transparent. La taille est délicate, les motifs d'orfévrerie son fort ingénieux : ce sont des ornements d'or ciselés et découpés à jour, imitant des fleurs et des feuillages,

en grande partie revêtus d'émaux blancs et noirs, qui séparent les deux couvercles, suivent les bords de la nacelle, et, réunis en boule, forment le pied de la navette. En opposition avec ces ornements en relief sont apposées, sur des parties lisses, des lignes d'un émail bleu lavande qui s'harmonise avec la couleur verte du jaspe.

N° 424 de l'Inventaire des Bijoux de la Couronne. 1791.

— E. 221. — **Plateau**. *Jaspe vert. Montures de cuivre et d'argent doré, avec des appliques d'or découpées à jour et émaillées. Perles fines.* XVIe *siècle, règne de Henri III.*

L. 0,445. — L. 0,365.

Un bassin central est composé de cinq plaques de jaspe ; douze forment le bord ; toutes sont irrégulières de contour, diverses de grandeur. Elles sont reliées en même temps qu'encadrées par des ornements découpés et dorés laissant entre eux des fonds d'or sur lesquels se détachent des appliques de feuillages et de fleurs, découpés à jour, émaillés de rouge, de blanc, de vert, de bleu. Cinquante-trois perles fines sont jetées de places en places, simplement attachées par un fil d'or et comme déposées sur le plateau.

N° 459 de l'Inventaire des Bijoux de la Couronne. 1791.

E. 222. — **Soucoupe**. *Jaspe rouge.* XVIe *siècle.*

H. 0,045. — D. 0,150.

E. 223. — **Tasse**. *Jaspe vert nuancé de rouge.*

H. 0,050. — D. 0,080.

Circulaire, semi-ovoïde. Le fond est abattu et perforé pour recevoir une monture.

E. **224.** — **Tasse.** *Jaspe vert à taches rouges.*

H. 0,033. — D. 0,075.

Circulaire. Section basse d'un œuf. Le fond est abattu et perforé pour recevoir une monture.

E. **225.** — **Tasse.** *Jaspe vert.* XVI^e siècle.

H. 0,055. — D. 0,085.

Circulaire, semi-ovoïde.

N° 499 de l'Inventaire des Bijoux de la Couronne. 1791.

E. **226.** — **Tasse.** *Jaspe vert mêlé de rouge et de nuances orangées.*

H. 0,055. — D. 0,073.

Circulaire, semi-ovoïde, portée par un petit soubassement taillé dans la masse.

E. **227.** — **Tasse.** *Jaspe vert à taches rouges.*

H. 0,053. — D. 0,074.

Circulaire, semi-ovoïde, portée par un petit soubassement taillé dans la masse.

E. **228.** — **Tasse.** *Jaspe vert mêlé de rouge et de nuances orangées. Travail italien,* XVI^e *siècle.*

H. 0,060. — D. 0,075.

Circulaire, semi-ovoïde, montée sur un pied rapporté.

N° 486 de l'Inventaire des Bijoux de la Couronne. 1791.

E. **229.** — **Tasse.** *Jaspe vert sanguin. Cercle d'or émaillé.* XVII^e *siècle, règne de Henri IV.*

H. 0,045. — D. 0,060.

N° 501 de l'Inventaire des Bijoux de la Couronne. 1791.

— E. **230**. — **Urne.** *Jaspe vert. Montures d'or émaillé.*
XVIe *siècle, règne de Charles IX.*

H. 0,110. — D. 0,080.

Le jaspe demi-transparent est taillé avec une rare finesse. Le pied est pris dans la masse; le couvercle est rapporté. La monture du pied n'est qu'un cercle d'or et sur un fond d'émail noir une vignette délicatement découpée.

N° 450 de l'Inventaire des Bijoux de la Couronne. 1791.

— E. **231**. — **Vase.** *Jaspe oriental. Montures d'or émaillé.* XVIe *siècle, règne de François I. Travail d'orfévrerie attribué à Benvenuto Cellini.*

H. 0,230. — D. du fût cylindrique 0,066.

Le corps du vase est taillé dans un seul morceau; le pied rapporté au-dessous de l'anneau et le bouchon sont du même jaspe, dont la coloration dominant en rouge sanguin est mêlée de tons bruns passant du vert au jaune, avec quelques veines blanches.

Le goût et la manière de Benvenuto Cellini se remarquent dans le dessin et l'exécution des animaux chimériques dont sont composées les anses recourbées. Il nous serait difficile d'admettre qu'un autre que lui eût ciselé et émaillé les petites sirènes et les animaux femelles, à têtes de lionnes, dont les ailes étendues se rejoignent et forment autour du fût du vase un gracieux collier.

C'est bien de la sorte que l'artiste florentin ciselait jusqu'au vif et modelait ses petites figures en posant avec justesse l'émail dont il ménageait adroitement l'épaisseur de la couche.

Remarquons dans les montures du pied une ornementation et des imitations de pierreries par des émaux, que nous retrouvons sur quelques coupes de pierres dures et de cristaux de roche de la collection dont l'orfévrerie se rattache à l'école de Benvenuto Cellini, s'il n'en est pas l'auteur. Tels sont les n°s 188, 189, 190, 191.

N° 461 de l'Inventaire des Bijoux de la Couronne. 1791.

E. **232**. — **Vase.** *Jaspe vert et rouge. Montures d'or émaillé.* XVIᵉ *siècle, règne de Henri IV.*

H. 0,060. — D. 0,050.

N° 456 de l'Inventaire des Bijoux de la Couronne. 1791.

LAPIS.

E. **233**. — **Boîte.** *Lapis de Perse, montée et doublée en or, composée de dix plaques. Forme octogone.* XVIIᵉ *siècle.*

H. 0,030. — Long. 0,065. — Larg. 0,048.

E. **234**. — **Coupe.** *Lapis. Montures d'or émaillé, enrichies de pierres fines.* XVIᵉ *siècle, règne de Charles IX.*

D. 0,120. — D. 0,135.

Des zones sont sculptées sur la surface extérieure de la coupe et sur le pied en balustre qui est rapporté. Le travail d'orfèvrerie qui encadre le bord inférieur de la patte est d'une grande finesse et les émaux qui ne sont que des linéaments noirs et blancs entourent comme une broderie les rubis disposés en cercle.

N° 518 de l'Inventaire des Bijoux de la Couronne. 1791.

E. **235**. — **Coupe.** *Lapis. Montures d'or enrichies d'émaux et de pierres fines.* XVIᵉ *siècle, règne de Henri III.*

H. 0,070. — L. 0,080.

La forme de la coupe composée de trois lobes est celle d'une feuille de trèfle. Les montures, trop riches pour les dimensions de la coupe, imitent trois cercles

ou couronnes entremêlées de fleurettes en émail blanc, d'émeraudes et de rubis.

N° 513 de l'Inventaire des Bijoux de la Couronne. 1791.

E. **236**. — **Coupe**. *Lapis. Montures d'or, avec un peu d'émail.* XVII° *siècle, règne de Henri IV.*

H. 0,065. — L. 0,085.

N° 516 de l'Inventaire des Bijoux de la Couronne. 1791.

E. **237**. — **Coupe**. *Lapis. Montures d'or émaillé, enrichies de rubis.* XVII° *siècle, règne de Louis XIII.*

H. 0,110. — D. 0,110.

La partie inférieure de la coupe, décorée de godrons, formant comme une rosace autour d'un pied cannelé, est taillée avec beaucoup de finesse dans un morceau de lapis qui, quoique mêlé de pyrites, est d'une nuance très-franche. Le couvercle, composé de morceaux rapportés, a le dessin d'une fleur ronde, à douze pétales ; le travail d'orfévrerie qui les rassemble est revêtu d'émaux blancs qui font valoir la couleur azurée de la pierre et sont un heureux fond pour les rubis dont ils sont semés.

N° 522 de l'Inventaire des Bijoux de la Couronne. 1791.

E. **238**. — **Coupe**. *Lapis. Montures d'argent doré.* XVII° *siècle, règne de Louis XIII.*

H. 0,120. — L. 0,080.

La coupe lourdement taillée imite une coquille, le pied est composé de morceaux rapportés.

N° 516 de l'Inventaire des Bijoux de la Couronne. 1791,

E. **239**. — **Coupe**. *Lapis.* XVII° *siècle, règne de Louis XIV.*

H. 0,000. — L. 0,090.

La coupe est composée de quatre lobes taillés dans

un même morceau ; le pied en balustre est rapporté.

N° 510 de l'Inventaire des Bijoux de la Couronne. 1791.

E. **240**. — **Cuvette**. *Lapis.* XVIIe *siècle, règne de Louis XIV.*

H. 0,190. — L. 0,290.

Ornée de godrons et de canaux, elle est taillée dans un bloc entremêlé de beaucoup de quartz blanc et de pyrites. Le pied est rapporté.

N° 515 de l'Inventaire des Bijoux de la Couronne. 1791.

E. **241**. — **Flacon**. *Lapis. Montures d'or et émail.* XVIIe *siècle, règne de Henri IV.*

H. 0,057. — D. 0,030.

Les cercles qui entourent le pied, le col, de même que les petites anses et les chaînettes auquel est attaché le bouchon, sont d'or. L'on n'y voit que quelques perles d'émail blanc.

N° 524 de l'Inventaire des Bijoux de la Couronne. 1791.

E. **242**. — **Nacelle**. *Lapis. Montures d'argent doré et or émaillé.* XVIIe *siècle, règne de Louis XIV.*

H. 0,420. — L. 0,330.

L'énorme morceau de lapis dans lequel a été taillée la coupe est de la couleur la plus vive que l'on ait jamais rencontrée dans d'aussi grandes dimensions ; le dessin des godrons qui la décorent n'a plus l'élégance des œuvres du seizième siècle ; la date que nous avons pu fixer à cet objet considérable est mieux précisée encore par le style de l'orfévrerie et par les figures qui y sont jointes. La statuette de Neptune qui domine la nacelle est d'argent doré, de même que les quatre sphinx en ronde bosse, accroupis, sur lesquels repose le pied de la coupe ; mais la tête d'un monstre marin

qui ressort à la pointe de la nacelle, le grand mascaron grotesque appliqué contre la proue, ceux plus petits qui décorent le pied en balustre, sont émaillés sur or, comme sont aussi les draperies, les guirlandes de fleurs, les feuillages et les appliques qui sont distribuées sur les parties diverses de la coupe.

N° 512 de l'Inventaire des Bijoux de la Couronne. 1791.

E. **243**. — **Salière**. *Lapis. Montures d'or émaillé.* XVI° *siècle, règne de François I.*

H. 0,140. — L. 0,160.

La coupe, ayant la forme d'une nacelle, le couvercle et le bouton qui sert à la saisir pour la soulever, le pied en balustre, sont taillés dans des blocs de lapis de même nature, d'une coloration vive et franche, quoiqu'il soit mêlé de quelques pyrites de fer. Ce sont des coquilles qui, sculptées en bas-relief, décorent les deux côtés de la coupe et aussi des coquilles qui sont simulées sur les deux extrémités du couvercle. Les émaux distribués de places en places sur les cercles d'or finement ciselés qui rattachent le bouton au couvercle, la coupe au pied en balustre, et encadrent le bord inférieur de la patte, imitent des pierreries.

N° 521 de l'Inventaire des Bijoux de la Couronne. 1791.

E. **244**. — **Tasse**. *Lapis.* XVI° *siècle, règne de Henri II.*

H. 0,030. — L. 0,067.

Elle est très-finement taillée dans une pierre homogène, de belle nuance, et les quatre lobes qui la composent décrivent des courbes extrêmement gracieuses.

N° 512 de l'Inventaire des Bijoux de la Couronne. 1791.

— E. **245**. — **Urne**. *Lapis. Montures d'or émaillé.*
xviie *siècle, règne de Louis XIII.*

H. 0,070. — D. 0,040.

Les montures émaillées de blanc et de noir imitent des cordelettes.

N° 514 de l'Inventaire des Bijoux de la Couronne. 1791.

MALACHITE.

— E. **246**. — **Boîte**. *Malachite de Sibérie, doublée d'aventurine, montée en or ciselé, composée de dix plaques. Forme octogone.* xviiie *siècle.*

H. 0,028. — Long. 0,078. — Larg. 0,054.

PIERRE OLAIRE.

E. **247**. — **Vase**. *Pierre olaire. Forme imitée des vases de l'antiquité.* xvie *siècle.*

H. 0,080. — D. 0,115.

527 de l'Inventaire des Bijoux de la Couronne. 1791.

PORPHYRE.

E. 248. — **Vase antique** *transformé au* XII*e siècle, et par des orfèvres lorrains, pour être adapté au service des autels. Porphyre. Montures d'argent doré.*

H. totale 0,430. — Envergure, 0,270.

Le vase est une amphore égyptienne. Suger, abbé de Saint-Denis, expliquant le vase que nous avons sous les yeux, a, dans le livre de son administration, écrit la phrase que nous traduisons : « Un vase de porphyre, chef-d'œuvre de taille et de sculpture; depuis longues années il était sans emploi dans l'écrin; d'amphore qu'il était, nous l'avons transformé en un aigle, au moyen de l'or et de l'argent; nous l'avons adapté au service de l'autel, et sur ce vase nous avons fait inscrire les vers qui suivent, » et que nous traduisons : « Cette pierre méritait d'être enchâssée dans les gemmes et dans l'or; marbre elle était, mais dans cette monture elle est plus précieuse que le marbre. » En effet nous pouvons lire sur le cercle d'argent doré qui, entourant le bord de l'amphore, forme comme un collier à l'intersection du col de l'aigle et relie les deux ailes, ces mots gravés en relief : INCLDUDI GEMMIS LAPIS ISTA MERETUR ET AURO — MARMOR ERAT SED IN HIS MARMORE CARIOR EST.

Il ne nous reste qu'à faire remarquer la fermeté de dessin et l'exécution large et franche de la tête de l'aigle, et particulièrement des serres qui, adroitement combinées avec les dernières plumes de la queue d'un oiseau, forment les supports du vase.

N° 422 des Inventaires du Louvre.

E. 249. — **Table de porphyre.** *Circulaire.*

D. 1,570.

Elle est portée par un pied doré, et encadrée

dans un cercle de cuivre; à la fin du siècle dernier elle était placée, au Garde-Meuble de la Couronne, dans la salle des bijoux, et était estimée vingt-cinq mille livres.

N° 215 de l'Inventaire des Bijoux de la Couronne. 1791.

PRASE.

E. 250. — Coupe. *Prase. Monture d'or avec quelques émaux.* XVII^e *siècle, règne de Henri IV.*

H. 0,070. — Long. 0,060. — Larg. 0,052.

Les émaux imitent un cordon enroulé.

N° 78 de l'Inventaire des Bijoux de la Couronne. 1791.

SARDOINES.

E. 251. — Aiguière. *Sardoines onyx orientales. (Le corps du vase et les cinq grands fragments dont est composé le couvercle sont les sections d'un vase grec antique.) Les montures d'or, enrichies d'émaux et de pierres fines, sont un travail d'orfévrerie de la fin du* XVI^e *siècle, règne de Henri IV.*

H. 0,280. — L. 0,165.

Les fragments du vase antique que nous avons indiqués sont sculptés en demi-relief ; les peaux de bouc et les feuillages de lierres qu'on y distingue, sont les emblèmes souvent représentés sur les canthares consa-

crés à Bacchus. L'orfèvre habile qui, en rassemblant ces morceaux, les a enveloppés dans une riche composition, a fait son œuvre en l'honneur de Minerve : C'est la tête de la déesse des combats qui forme le couronnement de l'aiguière; les chairs du visage sont émaillées; l'or sans mélange, brille sur les ondulations de la chevelure déroulée; le casque est de sardoine, un dragon d'or émaillé en est le cimier, et deux nymphes nues, étendues sur les côtés de la visière, retiennent en avant du front un beau rubis qui étincelle. Les rubis, prodigués dans toute l'ornementation des montures, sont les notes brillantes de cet harmonieux ensemble; l'émail blanc mat domine dans la coloration des feuillages, pour faire valoir les nuances opalines et les transparences des sardoines antiques; le vert émeraude, le bleu saphir, les imitations de l'aventurine et de la turquoise, se mêlent à l'éclat des rubis, les tons composés étant réservés pour le gros dragon placé au-dessus de l'anse, et pour les masques grotesques accrochés sur les épaules ou fixés au-dessus et au-dessous du bec aigu de l'aiguière. Les fragments de sardoines qui composent et qui entourent ce bec et ceux taillés en cabochon, qui, réunis en groupes, constituent le pilastre et la patte du pied, ont été travaillés sur des pierres modernes, en même temps qu'a été faite l'œuvre d'orfévrerie. Nous faisons remarquer combien les détails, et particulièrement les feuillages ressemblant à des cosses, ont d'analogie avec ceux qui décorent le bougeoir qui fut offert à la reine Marie de Médicis et qu'on voit dans le Musée des Souverains, près du miroir, don de la république de Venise.

N° 408 de l'Inventaire des Bijoux de la Couronne. 1791.

E. **252**. — **Aiguière**. *Sardoine onyx orientale, dont la taille est de travail antique. Montures d'or émaillé.* XVII° *siècle, règne de Louis XIII.*
H. 0,230. — L. 0,170.

L'orfèvre a composé son aiguière avec une tasse ovale

et de forme aplatie, dont les parois sont extrêmement minces : le lapidaire ayant rencontré des cavités dans la pierre, les a évidées régulièrement, en donnant à plusieurs l'apparence de feuilles. Le couvercle, les cabochons du pied et la patte, sont de taille moderne. Un masque d'homme supportant les feuillages recourbés qui décorent l'anse et la rattachant au corps du vase, est le motif principal d'une ornementation composée de feuilles d'eau et de branches : suivant tous les contours des différentes pièces de l'aiguière, elles forment, par leur réunion et leur épanouissement, un goulot qui, à l'intérieur, est émaillé de vert. Les couleurs d'émaux, réparties sur toute l'orfévrerie, sont le blanc mat nuancé de rose, le vert émeraude, et quelques touches d'aventurine.

N° 409 de l'Inventaire des Bijoux de la Couronne. 1791.

E. **253**. — **Aiguière**. *Sardoine orientale. Pierres gravées. Montures d'or émaillé.* XVII° *siècle, règne de Louis XIV.*

H. 0,204. — L. 0,200.

Le vase est antique, taillé dans une sardoine sombre. Des cinq camées qui ornaient le couvercle, trois ont été conservés. Ils sont de gravure moderne ; l'un, buste de Cérès, profil à gauche, sardoine à deux couches, fond blanc ; l'autre, buste d'une Victoire, profil à droite, sardoine à trois couches, fond sombre ; le troisième, buste de Tibère, sardoine à trois couches, fond sombre. Une tête d'aigle est posée à la partie antérieure de l'aiguière. Les émaux qui décorent l'anse et le soubassement sont le blanc mat, le rose tendre, le vert émeraude.

N° 416 de l'Inventaire des Bijoux de la Couronne. 1791.

— E. 254. — **Buire**. *Sardoine onyx orientale. Montures d'or émaillé, enrichies de pierres fines. XVIᵉ siècle, règne de Charles IX.*

H. 0,225. — D. 0,075.

La gemme offre les oppositions de couleurs les plus tranchées, de blancs et de tons fauves ; la forme est celle d'un balustre complet. L'anse et le bec de la buire sont entièrement d'orfévrerie : des rubis enchâssés sont retenus entre les anneaux de deux serpents enroulés l'un sur l'autre et qui forment l'anse ; ces serpents sont émaillés de couleurs imitant la nature, le vert de l'émeraude dominant sur le dos, et sur le ventre une nuance aventurinée. Les détails de l'ornementation, distribuée sur les côtés et sur le devant du bec, doivent être étudiés avec soin : Le petit masque dans le goût de l'antiquité, les groupes de fruits ciselés d'un fort relief, les enroulements disposés en cartouches, ont leur analogues dans le riche bouclier du roi Charles IX, que nous possédons et qui est exposé dans le Musée des Souverains.

Le petit soubassement, ressemblant à la base d'un piédestal a perdu trois des rubis et diamants qui l'ornaient. Il offre cette particularité que la partie qui pose à terre, et ne peut être vue que si l'on renverse la buire, est, contrairement à la coutume, revêtue d'une plaque de métal sur laquelle sont gravés des enlacements et des dessins arabesques ; ornementation tout à fait semblable à celle des broderies d'or sur velours de l'élégante étoffe qui existe aux revers du bouclier de Charles IX.

Nº 417 de l'Inventaire des Bijoux de la Couronne. 1791.

E. 255. — **Buire**. *Sardoine onyx orientale, taillée dans l'antiquité. Les montures sont d'or émaillé, et le soubassement, porté par trois sphinx en ronde bosse, est de cuivre doré. Travail d'orfévrerie du XVIIᵉ siècle, règne de Louis XIV.*

H. 0,210. — D. 0,075.

La sardoine, à trois couches, offre des taches et des

colorations qui sont à la fois très-contrastées et doucement nuancées. Les couleurs des émaux sont le vert émeraude et le blanc mat, disposés en lignes d'olives et de perles.

N° 418 de l'Inventaire des Bijoux de la Couronne. 1791.

E. **256.** — **Burette.** *Sardoine onyx orientale. (Le petit vase est antique.) Travail d'orfévrerie du XVI° siècle, règne de Charles IX.*

H. 0,145. — L. 0,058.

La gemme antique est nuancée de tons fauves qu'entrecoupent des lignes de très-minces filets blancs. L'orfèvre a concentré sur l'anse toute l'ornementation : il a renversé une demi-figure de sirène, dont toutes le, chairs et la chevelure sont d'or, les ailes étant peintes de plusieurs tons d'émaux. Au-dessous de la sirène l'anse se transforme en un masque grotesque, émaillé aussi bien que les feuillages qui s'en échappent; un mufle de lion, plaqué sur un cartouche, attache l'anse au vase. Les feuillages découpés à jour qui entourent la patte n'ont pas d'autre coloration que l'émail blanc rehaussé de noir.

N° 415 de l'Inventaire des Bijoux de la Couronne. 1791.

E. **257.** — **Burette.** *Sardoine orientale. Montures d'or émaillé, enrichies de rubis. XVI° siècle, règne de Henri III.*

H. 0,125.

La sardoine, d'un gris fauve, est cerclée de zones jaunes. L'anse est formée par un serpent.

N° 396 *bis* de l'Inventaire des Bijoux de la Couronne. 1791.

— E. 258. — **Cassolette**. *Sardoine orientale. Pierres gravées. Montures d'or émaillé.* XVIIᵉ *siècle, règne de Henri IV.*

H. 0,145. — Long. 0,185. — Larg. (avec les anses) 0,175.

La coupe, de forme ovale, est mêlée de couleurs très-sombres, avec quelques parties d'agate. Les peintures émaillées sur or, simulant des feuillages blancs rehaussés de noir sur fond rose, les fleurettes et les feuilles en relief, émaillées de blanc, de vert, de rose et de nuance aventurine, posées en applique sur l'émail bleu des anses, sur les fonds d'or du couvercle et du soubassement, forment une opposition tranchée avec l'aspect sévère de la sardoine. Les pierres gravées, variées de grandeur sont de travail moderne ; quelques-unes imitent des antiques, d'autres sont les portraits de personnages qui, vivant à la fin du XVIᵉ siècle, étaient contemporains du graveur Caldoré, à qui ce travail est attribué.

La grande pierre qui occupe le milieu du couvercle est une sardoine onyx, à trois couches. (Diamètre, 0,067.) L'artiste habile y a représenté le dieu Mercure, dans un char traîné par deux coqs ; il est porté sur des nuages, dans une portion du firmament indiquée par une section d'un zodiaque dont le signe principal est le groupe des Gémeaux. Sur la partie inférieure de la sardoine sont figurés les eaux de la mer, un rivage, un port et des vaisseaux.

Entre les pierres gravées, au nombre de dix, qui enrichissent la surface du couvercle, huit imitent des antiques, et la plus grande (Hauteur, 0,047), sardoine fauve sur fond blanc mat, est une belle tête de bacchante, profil à droite ; deux sont des portraits, et l'on reconnaît dans celui qui est le plus rapproché de la tête de bacchante la reine Élisabeth d'Angleterre.

Parmi les huit pierres gravées, décorant le soubassement, deux sont également des portraits contemporains : l'un est Henri IV, roi de France, sardoine fauve sur fond blanc mat, profil à gauche ; l'autre est Marie

de Médicis, sa femme, sardoine à trois couches, de profil à droite. La pierre qui correspondait à celle représentant Marie de Médicis, est incomplète : le visage a été détaché; l'on peut croire, par la place qu'elle occupait, que cette pierre était aussi un portrait, peut-être celui du jeune prince qui fut le roi Louis XIII. Si notre supposition est juste, l'âge du jeune prince eut indiqué la date de ce travail de gravure et d'orfèvrerie.

N° 431 de l'Inventaire des Bijoux de la Couronne. 1791.

E. 259. — **Cassolette**. *Sardoine orientale. Montures d'or émaillé, enrichies de peintures sur or.* XVII° *siècle, règne de Louis XIV.*

H. 0,150. — Long. 0,245. — Larg. 0,210.

La cuvette, de forme ovale, est taillée dans une sardoine de couleur très-sombre. Pour obtenir un contraste, l'orfèvre a émaillé de blanc et de rose tendre, de quelques touches vert émeraude, et d'autres qui sont d'une nuance entre l'or et l'aventurine, les branchages, feuillages et fleurs, qu'il a répartis sur le couvercle doré, sur les anses azurées, sur le soubassement peint de la cassolette. Les principaux motifs de l'ornementation sont des compositions peintes en émail sur plaques d'or, représentant des batailles. Elles sont décrites dans la Notice des émaux du Louvre, par M. Darcel, n° 686.

N° 432 de l'Inventaire des Bijoux de la Couronne. 1791.

E. 260. — **Coupe**. *Sardoine orientale (quelques parties d'agates fleuries). Montures d'or émaillé.* XVII° *siècle, règne de Henri IV.*

H. 0,200. — L. 0,127.

La coupe est d'une très-belle sardoine mêlée de tons fauves et de couleurs sombres approchant du noir; le pied, à balustre, est d'agate; la patte et la partie supérieure du couvercle sont d'agate fleurie; les douze sar-

doines onyx, de forme ovale, qui sont disposées en ligne, sur le bord du couvercle, alternativement dans le sens de la longueur et de la hauteur, sont gravées à l'intérieur ; le bouton est une tête d'agate onyx en ronde bosse. Le travail d'orfèvrerie, composé de feuillages, en plusieurs endroits découpés à jour, réunit trois couleurs d'émaux, le blanc mat, le vert et le bleu imitant la transparence de l'émeraude et du saphir.

N° 305 de l'Inventaire des Bijoux de la Couronne. 1791.

E. 261. — **Coupe**. *Sardoine onyx orientale. Montures d'or émaillé, enrichies de pierres fines.* XVI^e *siècle, règne de Henri IV. Le pied, ajouté, est moderne et de cuivre doré.*

H. 0,210. — Long. 0,210. — Larg. 0,080.

La vasque, taillée dans une belle gemme, mêlée de tons brûlés, de nuances fauves et de colorations blanches, imite une coquille de l'espèce nommée nautile. Un bec, rapporté, prolonge la coupe ; les ornements d'orfèvrerie qui décorent la jonction des deux pièces, composés d'un mascaron, de feuillages et de cosses, réunissent l'éclat des rubis enchâssés et la variété des émaux qui, dominant en blanc, sont égayés par quelques touches de vert émeraude et de bleu saphir. L'anse est un dragon en ronde bosse, entièrement émaillé, dont les ailes sont enrichies de diamants et de rubis, et dont les yeux sont des opales.

N° 509 de l'Inventaire des Bijoux de la Couronne. 1791.

E. 262. — **Coupe**. *Sardoine orientale. Montures d'or émaillé.* XVI^e *siècle, règne de Henri IV.*

H. 0,130. — Long. 0,140. — Larg. 0,084.

La tasse, de forme ovale, est taillée dans une sardoine de couleur très-sombre que traversent quelques

veines blanches. La partie supérieure du pied, en balustre, est composée d'un groupe de six pierres ovales taillées en cabochons; la patte est une calcédoine. L'émail blanc opaque, le bleu turquoise, et quelques points noirs sont distribués avec goût sur les ornements découpés et les anneaux qui forment les montures.

N° 428 de l'Inventaire des Bijoux de la Couronne. 1791.

E. **263**. — **Coupe**. *Sardoine onyx orientale. Les garnitures d'argent doré, avec une virole d'or émaillé.* XVII^e *siècle, règne de Henri IV.*

H. 0,085. — D. 0,053.

Le pied, en balustre, est rapporté.

N° 422 de l'Inventaire des Bijoux de la Couronne. 1791.

E. **264**. — **Coupe**. *Sardoine. Montures d'or émaillé.* XVII^e *siècle, règne de Henri IV.*

H. 0,075. — D. 0,045.

De nuances pâles, elle est composée de quatre pièces, la forme est celle d'une vasque.

N° 421 de l'Inventaire des Bijoux de la Couronne. 1791.

E. **265**. — **Coupe**. *Sardoine onyx orientale. Montures d'or émaillé, enrichies de pierres fines.* XVII^e *siècle, règne de Louis XIV.*

H. 0,200. — Long. 0,190. — Larg. 0,118.

La vasque de couleur sombre imite une coquille formée par des godrons; contrairement à l'usage habituel, les bords sont renfermés dans un encadrement d'or émaillé qui en épouse toutes les sinuosités. C'est sur ce cercle que sont accrochés deux animaux en ronde bosse qui semblent vouloir se désaltérer dans la coupe : l'un, placé en guise d'anse, est un cheval marin dont

la crinière est d'or, le poitrail émaillé de blanc nuancé de rose, la queue écaillée de couleur verte ; un gros saphir est enchâssé sur sa poitrine et ses yeux sont deux rubis. L'autre animal est un lézard dont la robe est diaprée de plusieurs tons d'émaux.

Le motif d'ornement qui décore le soubassement est particulier et caractéristique du goût qui a dominé sous Louis-le-Grand : il se compose d'un ruban azuré qui tourne en formant des courbes régulières, les vides étant remplis par des appliques de feuillages qui sont émaillés de blanc, de rose tendre et de noir ; au-dessus des uns brillent des rubis enchâssés ; au milieu des autres, des diamants taillés en roses.

N° 508 *bis* de l'Inventaire des Bijoux de la Couronne. 1791.

E. **266**. — **Coupe**. *Sardoine onyx orientale. La partie supérieure du pied, d'or avec des rubis enchâssés, est le reste d'une monture du temps de Louis XIV. La patte, de cuivre doré, est un travail moderne.*

H. 0,140. — Long. 0,160. — Larg. 0,115.

La tasse ayant l'apparence d'une coquille irrégulière est taillée dans une sardoine, mêlée par grandes divisions de couleurs sombres et de tons fauves avec des veines blanches. Le fragment de monture du temps de Louis XIV indique le travail d'une main habile.

N° 424 de l'Inventaire des Bijoux de la Couronne. 1791.

E. **267**. — **Cuvette**. *Sardoine onyx orientale. Montures d'or ciselé.* XVIIIe *siècle, règne de Louis XV. Forme ovale.*

H. 0,115. — Long. 0,255. — Larg. 0,135.

Les têtes de lions, en ronde bosse, ayant des anneaux dans leur gueule, sont placées comme des anses aux extrémités de la cuvette ; des griffes leurs correspondent et les relient au soubassement.

N° 413 de l'Inventaire des Bijoux de la Couronne. 1791.

E. **268**. — **Gobelet**. *Sardoine orientale. Montures d'or émaillé.* XVII° *siècle, règne de Henri IV.*

H. 0,240. — L. 0,215.

La tasse, taillée dans une sardoine de couleur très-sombre, est allégie par six évidements, de forme ovale, concaves à l'extérieur, convexes à l'intérieur. Six sardoines cabochons composent le pied en balustre. Toutes les couleurs des émaux sur or sont réparties dans le riche travail d'orfévrerie qui contraste avec l'éclat sombre de la gemme : des feuillages mêlés de blanc, de rose et de bleu tendre, d'autres qui sont pourprés, d'autres brillant comme l'émeraude et le saphir, courent sur l'anse recourbée que rattache au gobelet une demi-figure de sirène dont la chevelure est d'or, dont le visage et le buste sont en tons de chair, et le ventre écaillé ; les mêmes feuillages s'échappent d'une tête d'aigle posée à la partie antérieure du vase et de semblables alternant avec des feuilles d'eau, s'étalent au dessous du pied dont ils forment la patte et le soubassement.

N° 411 de l'Inventaire des Bijoux de la Couronne. 1791.

E. **269**. — **Tasse**. *Sardoine onyx orientale, antique.*

H. 0,040. — D. 0,090.

La gemme est composée de parties brunes, d'autres fauves, avec des filets blancs très-minces qui décrivent des rubans et des cercles. La base a été perforée pour recevoir une monture.

N° 457 de l'Inventaire des Bijoux de la Couronne. 1791.

E. **270**. — **Tasse**. *Sardoine onyx orientale, des premiers siècles de l'ère chrétienne.*

H. 6,070. — D. 0,145.

L'inscription gravée sur le pourtour de la surface extérieure, IVSTVS VT PAL. FLO+. [Le juste est comme la

fleur des palmiers,] est de la nature de celles que les premiers chrétiens traçaient sur les objets servant à leurs usages.

La monture d'argent doré et émaillé a été exécutée sous le règne de Louis XIII.

N° 435 de l'Inventaire des Bijoux de la Couronne. 1791.

E. **271**. — **Tasse**. *Sardoine orientale. Montures d'or émaillé.* XVII^e *siècle, règne de Henri IV.*

H. 0,060 — D. 0,150.

La forme est celle d'une rosace à six lobes. Les couleurs des émaux qui enrichissent le pied sont le blanc mat, le vert transparent et la nuance aventurinée.

E. **272**. — **Tasse**. *Sardoine onyx orientale. Montures d'or émaillé.* XVII^e *siècle, règne de Henri IV.*

H. 0,070. — L. 0,120.

L'émail blanc opaque, réhaussé de noir, et le vert émeraude, sont répartis également sur les anses en consoles et sur les feuillages qui décorent le cercle dont est entouré le bord de la tasse.

N° 436 de l'Inventaire des Bijoux de la Couronne. 1791.

E. **273**. — **Vase antique**. *Sardoine.*

H. 0,175. — D. 0,990.

Les peuples de l'antiquité ont excellé dans la taille des matières précieuses. C'est par la conquête des provinces de l'Asie que les Romains ont connu et ont adopté avec passion le goût des vases de pierres dures, qu'ils ont nommé *gemmata potoria*.

La possession de ces objets rares et précieux a été à Rome le privilége des plus puissants et des plus riches.

L'invasion et les pillages des peuples barbares les ont déplacés et répandus dans les différentes contrées de l'Europe.

Ce vase, qui appartenait aux rois de France, a été assez estimé pour que le nom de vase de Mithridate lui ait été attribué.

N° 413 de l'Inventaire des Bijoux de la Couronne. 1791.

E. 274. — **Vase antique** *transformé au XIIe siècle, et par des orfèvres lorrains, pour être adapté au service de la messe. Sardonyx (mélange de sardoine, de chalcédoine et d'onyx). Montures d'argent doré, filigrane, pierres fines et perles.*

H. totale 0,355. — D. 0,120.

Le vase antique est de même forme que celui qui est inscrit sous le n° 270.

Suger qui fut abbé de Saint-Denis de 1122 à 1151 et régent du royaume pendant le voyage du roi Louis VII, en terre sainte, a été, au XIIe siècle, un ardent promoteur du luxe des églises et par cette raison protecteur des arts et des industries nationales.

« Il était de ce sentiment que l'on doit employer à la décoration des autels tout ce que l'on a de plus précieux ; il disait que si les juifs se sont servis dans l'ancienne loi de vases et de fioles d'or, pour ramasser le sang des animaux, à plus forte raison doit-on moins épargner, dans la nouvelle, l'or et les pierreries pour tout ce qui a rapport au saint sacrifice du corps et du sang de Jésus-Christ. » Ce sentiment, qui nous est rapporté par son historien, est exprimé en caractères ineffaçables sur le vase qui a survécu à la destruction des œuvres d'orfévrerie de l'abbaye de Saint-Denis. Les mots gravés sur le métal qui en forme le soubassement sont ceux-ci : DUM LIB ARE DEO GEMMIS DEBEMUS ET AURO HOC EGO SUGERIUS OFFERO VAS DOMINO [Comme nous devons offrir à Dieu les libations dans les gemmes et dans l'or, moi Suger, j'offre ce vase au Seigneur].

Les textes écrits confirment, en ce qui concerne l'authenticité de ce vase, les preuves qu'il porte sur lui-même. Le livre, sorte de journal, de l'administration

de Suger, nous a été conservé. On y peut lire ce qui suit : (nous traduisons) « Nous avons acheté, pour le service du même autel, un calice précieux de sardonyx ; nous y avons joint, en guise d'amphore, un autre vase de la même matière, mais de forme différente, sur lequel sont ces vers : DUM LIBARE DEO GEMMIS DEBEMUS ET AURO — HOC EGO SUGERIUS OFFERO VAS DOMINO.

N° 127 des anciens Inventaires du Louvre.

E. 275. — **Vase antique.** *Sardoine. La monture d'argent doré, avec quelques ornements émaillés, a été exécutée au commencement du XVIe siècle.*

H. 0,200. — D. 0,080.

L'anse délicate est taillée dans la masse ; le vase entier est évidé habilement. L'on y reconnaît un travail grec des meilleurs temps.

N° 412 de l'Inventaire des Bijoux de la Couronne. 1791.

SERPENTINE.

E. 276. — **Patène d'un calice.** *Serpentine, avec incrustations d'or, taillée en Orient. Monture d'orfévrerie enchâssant des pierres fines, exécutée au XIIe siècle. Elle a appartenu à Suger.*

D. 0,170.

Le calice que Suger, abbé de Saint-Denis sous le règne du roi Louis le Jeune, possédait, avec la patène qui y était jointe, n'existe plus ; il était d'agate orientale, et sur la monture étaient gravés les mots : SUGER ABBAS. Les pierreries entassées autour de la soucoupe de serpentine, qui nous a été conservée, imitent, par leur disposition, une couronne de fleurs, de feuillages et de fruits.

DIVISIONS DE LA NOTICE.

	Pages.
Introduction...........................	v à xx
Gemmes et Joyaux, comprenant :	
Sculptures en ronde bosse..................	1 à 6
Statuettes................... 1 à 2	
Bustes..................... 2 à 6	
Camées sur pierres dures, sur pierres tendres et sur coquilles...................	6 à 23
Camées sur pierres dures........... 6 à 8	
Camées sur coquilles............. 9 à 23	
Pierres gravées en intaille....................	24
Pierres dures, pierres tendres, coquilles, évidées et polies, gravées ou non gravées, avec ou sans montures........................	25 à 107
Sont divisées en :	
Agates...................... 25 à 35	
Albâtre..................... 36	
Ambre...................... 36	
Améthyste................... 37	
Aventurine.................. 38	
Basalte..................... 38	
Coquilles................... 39	

Pages.

Cornaline	39
Cristal de roche	40 à 64
Grenat	64 à 65
Jades	65 à 71
Jaspes	71 à 88
Lapis	88 à 92
Malachite	92
Pierre olaire	92
Porphyre	93
Prase	94
Sardoines	94 à 107
Serpentine	107
Table	111 à 117

TABLE CHRONOLOGIQUE

DES PIERRES DURES, PIERRES TENDRES, COQUILLES,

Évidées et polies, gravées ou non gravées,
avec ou sans montures.

	Nos.	Pages.
Antique :		
Vase, sardoine...........................	273	105
Antique, orfévrerie du xiie siècle :		
Vase, porphyre.........................	248	93
Id. sardonyx...........................	274	106
Antique, monture du xvie siècle :		
Vase, sardoine..........................	275	107
Burette, sardoine.......................	256	98
Aiguière, sardoine......................	251	94
Antique, monture du xviie siècle :		
Aiguière, sardoine......................	252	95
Tasse, sardoine.........................	270	104
Aiguière, sardoine......................	253	96
Buire, sardoine.........................	255	97
xe siècle, Orient :		
Buire, cristal de roche..................	104	46
xiie siècle :		
Calice, cristal de roche.................	106	48
Patène, serpentine......................	276	107

TABLE CHRONOLOGIQUE.

Nos. Pages.

xiv^e siècle :

 Aiguière, cristal de roche.............. 86 40

xv^e siècle :

 Calice, cristal de roche... 107 48
 Coupe, cristal de roche................ 110 49
 Drageoir, cristal de roche............. 119 51

xvi^e siècle, règne de Louis XII :

 Bassin, cristal de roche............... 100 45

xvi^e siècle, règne de François I :

 Aiguière, cristal de roche.............. 87 40
 Bouteille, cristal de roche........... ... 103 46
 Coupe, jaspe......................... 188 73
 Autre, id. 189 73
 Autre, id. 190 74
 Autre, id. 191 74
 Drageoir, cristal de roche........ ... 120 52
 Autre, id. 121 52
 Autre, jaspe agaté..................... 213 82
 Hanap, cristal de roche................ 125 53
 Autre, id. 126 53
 Nef, cristal de roche................... 127 54
 Salière, lapis......................... 243 91
 Urne, jade............................ 182 71
 Vase, cristal de roche................. 143 59
 Autre, id. 144 59
 Autre, jaspe......................... 231 87
 Vase à boire, cristal de roche............ 151 62
 Autre, id. 152 62

xvi^e siècle, règne de Henri II :

 Aiguière, cristal de roche.............. 88 40
 Autre, id. 89 41
 Autre, id. 90 42
 Amphore, cristal de roche............. 97 44

	Nos.	Pages.
Amphore, cristal de roche.............	98	44
Buire, id.	105	47
Corbeille, id.	108	48
Autre, id.	109	49
Coupe, id.	111	49
Autre, id.	112	50
Autre, jaspe........................	197	76
Drageoir, jade......	170	67
Autre, id.	171	68
Autre, jaspe........................	214	82
Tasse, cristal de roche.............	139	58
Autre, lapis........................	244	91

XVIe siècle, règne de Charles IX :

Aiguière, cristal de roche.............	91	42
Boîte de toilette, jaspe...............	186	72
Buire, sardoine.....................	254	97
Burette, sardoine...................	256	98
Coupe, agate	44	28
Autre, id.	45	29
Autre, id.	46	29
Autre, id.	47	30
Autre, id.	48	30
Autre, jaspe.......................	198	76
Autre, id.	199	77
Autre, id.	200	77
Autre, lapis.......................	234	88
Écuelle, jaspe.....................	215	83
Navette, id.	220	84
Urne, cristal de roche...............	141	58
Autre, jaspe.......................	230	87
Vase, cristal de roche...............	145	60
Verre à boire, cristal de roche.........	153	63

XVIe siècle, règne de Henri III :

Aiguière, cristal de roche.............	92	42

TABLE CHRONOLOGIQUE.

	Nos.	Pages.
Aiguière, cristal de roche	93	43
Autre, jaspe	183	71
Amphore, cristal de roche	99	45
Bassin, jaspe	185	72
Biberon, cristal de roche	101	45
Burette, agate	41	27
Autre, sardoine	257	98
Coupe, agate	49	30
Autre, jade	165	66
Autre, jaspe	201	77
Autre, id.	202	78
Autre, id.	203	78
Autre, id.	204	78
Autre, lapis	235	88
Plateau, jaspe	221	85
Urne, cristal de roche	142	59
Verre à boire, cristal de roche	154	63

Fin du XVIe siècle, règne de Henri IV, et commencement du XVIIe siècle :

	Nos.	Pages.
Aiguière, agate	38	25
Autre, améthyste	78	37
Autre, cristal de roche	94	43
Autre, sardoine	251	94
Cassolette, sardoine	258	99
Coffret, jaspe	187	73
Coupe, agate	50	31
Autre, id.	51	31
Autre, id.	52	31
Autre, cristal de roche	113	50
Autre, id.	114	50
Autre, jade	166	66
Autre, jaspe	205	79
Autre, id.	206	80
Autre, id.	207	80

TABLE CHRONOLOGIQUE.

	Nos.	Pages.
Coupe, jaspe	208	80
Autre, id.	209	80
Autre, lapis	236	89
Autre, prase	250	94
Autre, sardoine	260	100
Autre, id.	261	101
Autre, id.	262	101
Autre, id.	263	102
Autre, id.	264	102
Drageoir, jade	172	68
Flacon, lapis	241	90
Gobelet, agate	56	32
Autre, sardoine	268	104
Plateau, cristal de roche	128	55
Autre, id.	129	55
Autre, id.	130	55
Soucoupe, agate	66	34
Tasse, agate	74	35
Autre, cristal de roche	140	58
Autre, jaspe	229	86
Autre, sardoine	271	105
Autre, id.	272	105
Vase, améthyste	80	37
Autre, jaspe	232	88

XVIIe siècle, règne de Louis XIII :

Aiguière, sardoine	252	95
Amphore, jaspe	184	71
Cassolette, agate	42	27
Autre, id.	43	27
Coupe, agate	53	32
Autre, id.	54	32
Autre, ambre	77	36
Autre, jade	169	67
Autre, lapis	237	89

	Nos.	Pages.
Coupe, lapis	238	89
Jatte, agate	58	33
Plateau, cristal de roche	131	56
Urne, lapis	245	92
Vase, cristal de roche	146	60
Verre à boire, cristal de roche	155	63

XVII^e siècle, règne de Louis XIV :

	Nos.	Pages.
Aiguière, cristal de roche	95	43
Autre, id.	96	44
Autre, sardoine	253	96
Boîte, agate	39	26
Boîte de toilette, cristal de roche	102	46
Buire, sardoine	255	97
Cassolette, sardoine	259	100
Coupe, albâtre calcaire	76	36
Autre, améthyste	79	37
Autre, coquille	83	39
Autre id.	84	39
Autre, cornaline	85	39
Autre, cristal de roche	115	50
Autre, jade	167	66
Autre, id.	168	67
Autre, lapis	239	89
Autre, sardoine	265	102
Autre, id.	266	103
Cuvette, cristal de roche	116	51
Cuvette et pot à eau, cristal de roche	117	51
Cuvette, lapis	240	90
Drageoir, jade	173	69
Flacon, cristal de roche	122	52
Autre, id.	123	53
Autre, id	124	53
Jatte, agate	59	33
Nacelle, lapis	242	90

	Nos.	Pages.
Plateau, cristal de roche	132	56
Autre, id.	133	56
Seau, id.	135	56
Autre, id.	136	57
Autre, id.	137	57
Urne, agate	75	35
Autre, basalte	82	38
Vase, cristal de roche	147	61
Autre, id.	148	61
Autre, id.	149	61
Autre, id.	150	62
Autre, id.	156	64
Autre, id.	159	64
Verre à boire, cristal de roche	158	64
Verre à fleurs id.	157	64

VIIIe siècle, règne de Louis XV :

	Nos.	Pages.
Boîte, agate	40	26
Autre, malachite	246	92
Coupe, jaspe	210	81
Autre, id.	211	81
Autre (patte d'une), jaspe	212	81
Cuvette, sardoine	267	103
Plateau, cristal de roche	134	56

MUSÉE NATIONAL

DU LUXEMBOURG

www.ingramcontent.com/pod-product-compliance
Lightning Source LLC
Chambersburg PA
CBHW071553220526
45469CB00003B/998